传统中国画

基础入门

动物篇

飞乐鸟 · 著

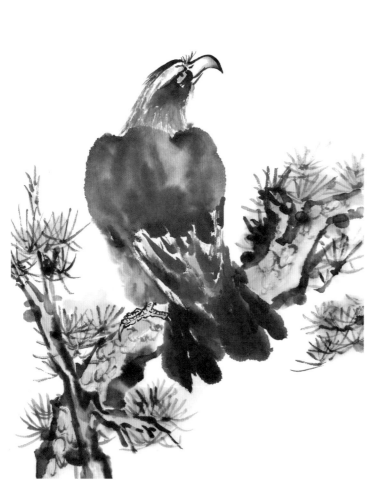

电子工业出版社·

Publishing House of Electronics Industry

北京·BEIJING

图书在版编目（CIP）数据

传统中国画基础入门 . 动物篇 / 飞乐鸟著 . -- 北京：电子工业出版社，2022.7
ISBN 978-7-121-43820-2

Ⅰ . ①传… Ⅱ . ①飞… Ⅲ . ①动物画 – 国画技法Ⅳ . ① J212

中国版本图书馆 CIP 数据核字 (2022) 第 111653 号

责任编辑：张艳芳　特约编辑：马　鑫
印　　刷：中国电影出版社印刷厂
装　　订：中国电影出版社印刷厂
出版发行：电子工业出版社
　　　　　北京市海淀区万寿路 173 信箱　　邮编：100036
开　　本：889×1194　1/16　　印张：8　字数：256 千字
版　　次：2022 年 7 月第 1 版
印　　次：2022 年 7 月第 1 次印刷
定　　价：49.80 元

前 言

　　动物和人的关系密切，无论是在生活中，还是在文化传承中都有动物的身影。在它们身上有的具有神话色彩，有的被赋予了吉祥富贵的寓意，所以在国画题材中占据了重要的地位。

　　写意动物画以形神兼备著称。动物画难画，难在表现动物的神韵、形态和动作上，以墨塑形，以墨传神。国画大师笔下的动物各个神采各异、惟妙惟肖、韵味十足。我国古代画家非常重视观察动物，例如擅长画獐猿的北宋画家易元吉，曾深入山区，观察动物的动静游息之态；李公麟每次经过瘠舍，看到其中的御马，必终日观察，故能画出马的神韵。

　　本书主要以动物为题材，用通俗易懂的语言详细介绍了动物画中的行笔、用色等。最后通过一些常见的动物题材进行实例讲解，让读者可以快速理解并逐渐掌握动物画的绘制技法和技巧。

　　下面就拿起画笔，在浓墨淡墨之间，探索生动而有趣的动物世界吧！

目 录

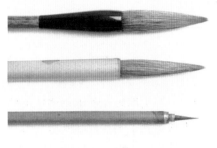

中国传统国画基础入门——动物

第三章　动物的画法

第四章　鱼虫虾鸟

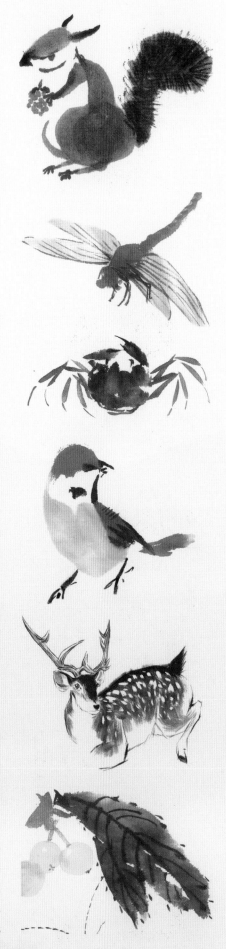

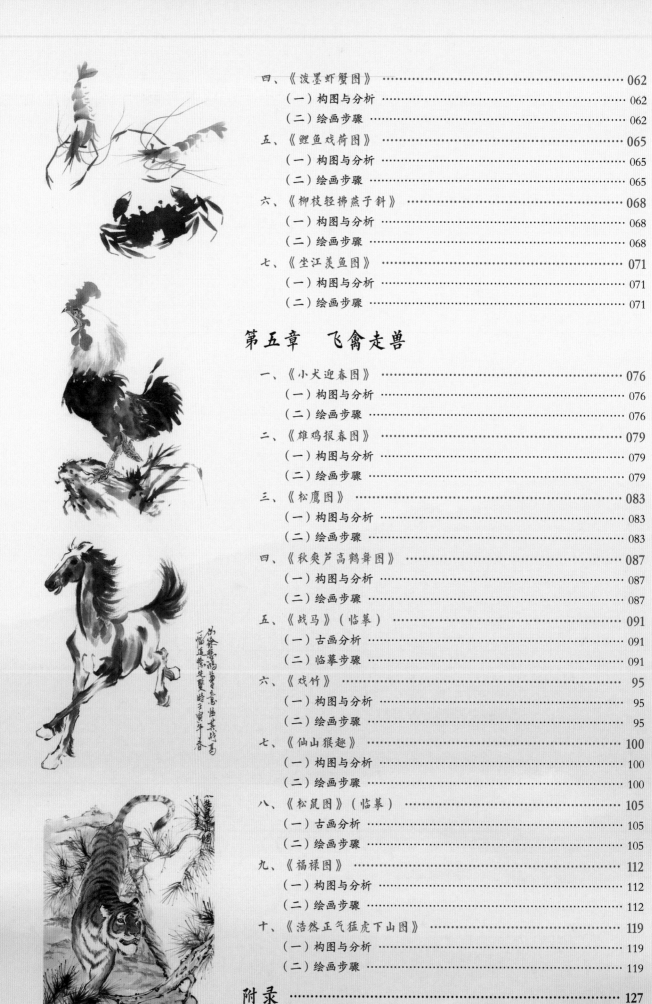

第五章　飞禽走兽

附录 …………………………………………… 127

中国传统国画基础入门——动物

基本工具具介绍

在本章中，我们会从最基本的文房四宝开始讲起，通过学习笔墨纸砚的基本知识，了解它们的使用方法与特性。最后介绍其他辅助工具的种类与用途，感受辅助工具给绘画带来的便利。

一、笔

绘制国画时最重要的工具就是毛笔，下面让我们从毛笔的形制、笔头材质两方面来了解笔的相关知识吧。

（一）毛笔的形制

毛笔的形制不同，笔头的形状就会有所区别，绘画时根据绘制的对象来选择适合的毛笔。

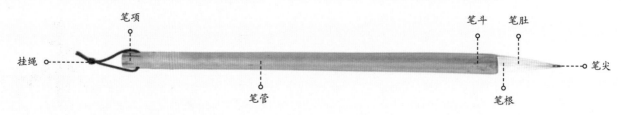

笔项　笔斗　笔肚

挂绳　　笔管　　笔根　　笔尖

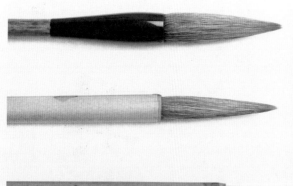

抓笔

笔根处有斗状的笔护，能积蓄更多的墨。一般用来写字，或者绘制大画幅的绘画作品。

云笔

笔锋均匀，越到笔尖越细。一般用于染色或大面积上色，例如画叶片和花瓣等。

勾线笔

笔锋很细、很小，用于勾勒细腻、均匀的线条，也可以描绘一些精细的景物，例如昆虫的触须等。

（二）笔头的材质

各式各样毛笔的笔头是由不同的动物毛制成的，常见的有羊毫、狼毫和兼毫。

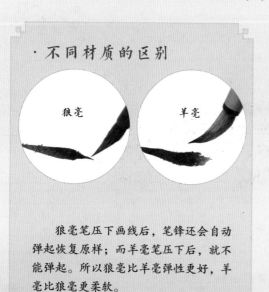

·不同材质的区别

狼毫　羊毫

狼毫笔压下画线后，笔锋还会自动弹起恢复原样；而羊毫笔压下后，就不能弹起。所以狼毫比羊毫弹性更好，羊毫比狼毫更柔软。

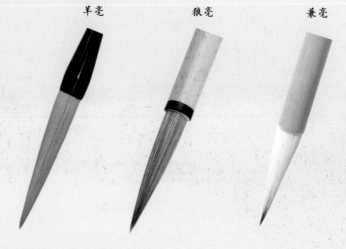

羊毫　狼毫　兼毫

羊毫：由山羊毛制成。

狼毫：由黄鼠狼毛制成。

兼毫：一般内侧为狼毫，外围为羊毫。

二、墨

墨有两种形式，一种是墨锭，一种是墨汁。二者的区别在于，使用墨锭时需要研磨，现磨现用，而墨汁倒出来即可直接使用。本书绘制实例所用的是更加快捷、方便的墨汁。

（一）墨的分类

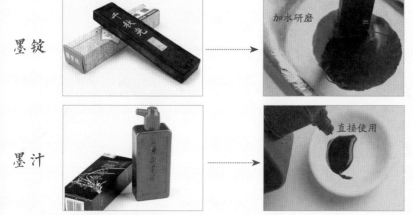

墨锭

墨汁

加水研磨

直接使用

在使用墨锭时，需要加入清水慢慢研磨，根据需要研成不同浓度的墨汁。

墨汁的使用比较方便、快捷，直接将墨汁倒入墨碟，根据需要加入清水调成不同浓度即可使用。

（二）墨汁调墨

在使用毛笔的时候，并不是拿着笔就能开始涂抹绘画了，因为只有掌握了正确的开笔和调墨的方法才能更好地绘画并保护毛笔。

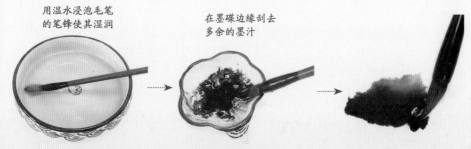

用温水浸泡毛笔的笔锋使其湿润

在墨碟边缘刮去多余的墨汁

·错误蘸墨

干燥笔锋

对于常用的墨汁调墨，我们只需要先用水把毛笔的笔锋浸湿，倒上墨汁后，用笔尖调和，然后根据需要蘸取墨汁绘制即可。

没润湿笔锋直接蘸墨，会让笔锋吸走需要调试的墨液，这样不利于绘画。

（三）墨锭研磨

在了解了墨汁调墨的方法后，再来了解墨锭研墨调制的方法。

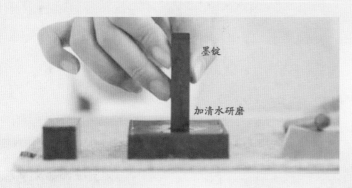

墨锭

加清水研磨

使用墨锭调墨，需要配合砚台一起使用，先在砚台中稍加一些清水，再用墨锭慢慢研墨，墨研好后，后面的步骤就和墨汁的使用方法相同了。

三、纸

宣纸是国画的重要载体，能与毛笔配合表现独有的画面效果。本节就来具体讲述纸张的特性，以及如何挑选和使用纸张。

（一）宣纸的类型

宣纸制作完成后为生宣；经过上矾、蜡、云母等工艺后为夹宣；多次重复这些工艺后，制成熟宣。

生宣

明·沈周《卧游图册》（局部）

生宣洇墨、洇水效果明显，适合绘制大写意画。

夹宣

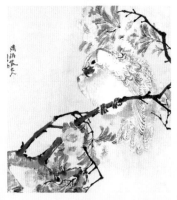

清·任伯年《桃花鹦鹉图》（局部）

夹宣洇墨、洇水效果适中，易控制，适合绘制小写意画。

熟宣

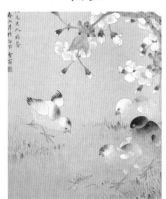

近代·陈之佛《桃花雏鸡图》（局部）

熟宣加矾后不洇墨、不洇水，适合绘制工笔画。

（二）宣纸的品种

洒金宣

洒金宣具有古拙的茶黄色，在其上绘制的画面古色古香。

云龙宣

云龙宣有毛玻璃纹理，制成的纸张纤维分粗细两种，韧性好，张力强，光滑度高，适合绘制小写意画。

仿古宣

仿古宣纸中夹杂着丝状的粗质纸絮，适合绘制写意画、风景画等。

（三）纸的选择

纸白而不亮

好宣纸并非纯白色的，而是稍偏黄的，白而不亮。

竹帘状纹理

透光后可以明显看到纸中的"云团"。

墨色层次表现好

能很好地表现墨色丰富的层次。

纸张有韧性

纸张手感厚实温润，且拉扯时有一定的韧性。

（四）纸的尺寸

宣纸的尺寸有很多种，如三尺、四尺、五尺等，更大的还有一丈二尺、一丈六尺等，四尺的大小适中，这里以四尺为例，看看四尺还能分出哪些规格。

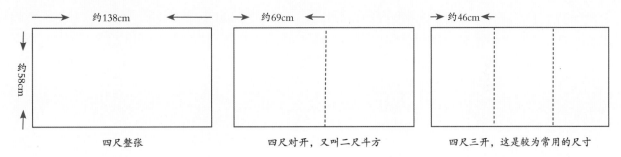

四尺整张　　　　　　　　四尺对开，又叫二尺斗方　　　　　　四尺三开，这是较为常用的尺寸

四、砚

砚台主要由石头制成，其中以广东肇庆、安徽歙县、甘肃卓尼、山西绛县出的石料为佳，故产出了四大名砚，分别为广东的端砚、安徽的歙砚、甘肃的洮河砚、山西的澄泥砚。

（一）砚的品种

端砚　　　　　　歙砚　　　　　　洮河砚　　　　　　澄河砚

端砚温润如玉，发墨快，贮水不涸，水气久久不干，故古人有"呵气研墨"之说。

歙砚易于发墨，久未清洗的残墨和尘垢，入水后能轻易洗净。

洮河砚的特点就是石质碧绿，条纹似云彩，贮墨不变质，发墨细，保温利笔。

洮河砚是由特种胶泥加工烧制而成的，有一砚多色的特点。具有"历寒而不冰，发墨不损毫"的特点。现今古澄泥砚极为稀少。

（二）砚的使用

砚和墨锭一样都被更为方便使用的现代制品所替代，现在除少数人在绘画时使用外，大都作为一种收藏品。下面简单介绍砚的使用方法。

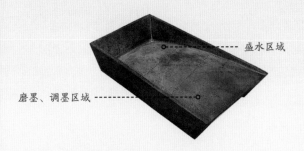

盛水区域

磨墨、调墨区域

砚台的砚槽有一侧较深，但这里并不是用于蓄墨的，而是盛水的。磨出的墨液根据需要与水混合后才能使用。

· 文玩砚

砚台不易损毁，逐渐发展出石料珍贵、雕工精致的文玩砚台，极具收藏价值。

五、颜料

国画颜料是重要的设色工具，主要分为石色和水色两大类。市场上常见的有胶管装和瓶装两类，可以根据使用场景和用量等因素自行选择购买。

（一）颜料的品牌

姜思序堂国画颜料沿袭昔日独特且传统的制作技艺，以植物、动物、矿物、金、银为主要原料，通过研磨、漂洗并调以高级明胶煮炼而成。

姜思序堂国画颜料

马利国画颜料色泽鲜艳、着色力强、膏体厚薄适中、颗粒细腻、含胶量少、粉质较重、遮盖力强，画面完成后不显胶光，适合创作写生或国画。

马利国画颜料（本书实例所用的颜料）

日本吉祥颜彩，是岩彩、重彩画矿物色颜料，用毛笔蘸水搽色即可使用，颜料的颗粒感细腻，色泽纯美。

日本吉祥颜彩

矿物颜料采用天然宝石级矿石研磨而成，色相沉着、稳定，永不变色，使画面显得高雅富贵，独具艺术魅力，可以与任何媒介配合使用。

姜思序堂矿物国画颜料

·石色与水色

孔雀石

莴草

国画颜料分为石色和水色两种。石色的原料是矿物粉末，水色的原料是植物枝叶。例如，传统的石绿色是由孔雀石研磨成粉制成的；花青色是由莴草榨汁提取而成的。

（二）颜料的特性

国画颜料属于半透明材料，它具有很独特的地方，即覆盖性。同样是国画颜料，不同颜色的特性也有所区别。

国画颜料　　　　油画颜料

可以看到国画颜料和油画颜料相比，覆盖能力更弱，同样的黄色，国画颜料不能完全覆盖下面的颜色。

石色：石绿　　　水色：橄榄

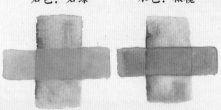

就覆盖能力而言，石色的覆盖能力会比水色更强。所以，在运用色彩时，针对不同的目的，要有意识地选择石色和水色。

六、其他工具

在作画过程中我们还会用到一些其他工具，例如搁笔的笔架、洗笔的笔洗等。除辅助工具外，装裱也是装饰书画的一种特殊技艺，好的装裱能大幅提升作品的表现力。

（一）辅助工具

笔洗

盛放清水的器皿，一般为陶瓷质地，用于清洗毛笔和蘸取清水。有条件者可准备两个笔洗，一个用于清洗，一个用于蘸水。

毛毡

垫在宣纸和桌面之间，其作用一是因为宣纸很薄，用于保护纸不被画穿和走笔；二是避免桌面因宣纸透墨被弄脏。

笔架

放置暂时不用的毛笔，避免笔刷与桌面接触，弄脏桌面或损坏笔锋。

笔帘

用于放置毛笔，将毛笔放入裹起，可有效保护毛笔不被腐蚀或虫蛀。

镇纸

两块重物，一般由石头或木头做成。压住纸张两头，避免纸张翘起不平或被风吹起。

调色盘

用于调色的容器，调出的颜色在调色盘中有直观的视觉效果，一般为白色瓷器质地。

（二）桌面工具摆放

每个人都有自己的工具摆放习惯，在熟练使用工具后，大家可以根据自己的情况调整和改进。

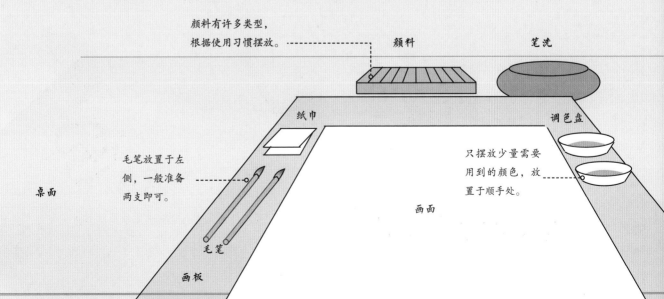

颜料有许多类型，根据使用习惯摆放。------- 颜料　　　笔洗

纸巾

毛笔放置于左侧，一般准备两支即可。

桌面

只摆放少量需要用到的颜色，放置于顺手处。

调色盘

画面

毛笔

画板

七、提升作品表现力的装裱

装裱是装饰书画的一种特殊技艺，对于中国画而言，装裱能大幅提升作品的表现力。装裱作为一门单独的技艺工序繁多，这里只简单介绍装裱形式和常用的装裱工具。

（一）装裱形式

根据作品的尺寸不同，所用的装裱工具也不同，下面是几种常见的装裱形式。

卷轴展示

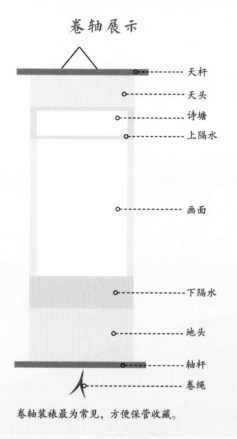

- 天杆
- 天头
- 诗塘
- 上隔水
- 画面
- 下隔水
- 地头
- 轴杆
- 卷绳

卷轴装裱最为常见，方便保管收藏。

框

书画装框与装轴一样都是常用的装裱形式，装框适合大部分构图和大小的作品。

卷

卷也可称为"手卷"，一般长幅作品会采用此装裱形式。

册页

册页装裱一般用于多幅小画，如连环画等，装裱后将它们连接在一起。

扇面

扇面装裱可以折叠，便于携带，小幅构图的作品会采用此装裱形式。

（二）装裱工具

传统的手工装裱技艺工序繁多，用到的工具也很多，下面列举几种常用的工具。

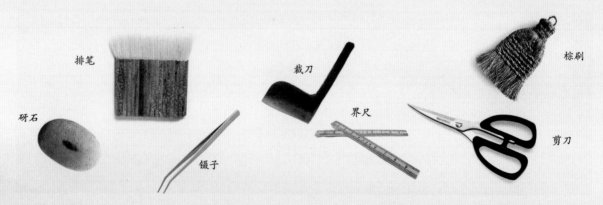

排笔　裁刀　界尺　棕刷　研石　镊子　剪刀

棕刷用于装裱过程中的黏合拖纸、排刷等工序；排笔用于托画心；研石有让裱件背面更光滑柔软的作用；裁刀、剪刀、镊子和界尺等都是作为辅助工具配合使用的。

基础技法

第二章

在开始绘制动物之前，我们需要先了解一些国画绘制中常用的墨法、笔法、用色以及构图等知识。只有认识并掌握这些基本的技法，才能在后面的练习中画出好的作品。

一、执笔

正确的执笔方法能让我们在绘制的过程中挥洒自如，国画采用的是五笔执笔法。

（一）执笔方法

基本的执笔方法是食指、中指在笔杆前方，无名指和小拇指在笔杆后方，大拇指自然合拢。

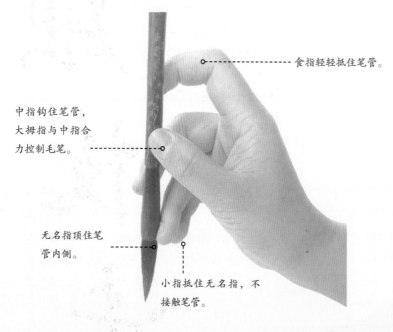

食指轻轻抵住笔管。

中指钩住笔管，
大拇指与中指合
力控制毛笔。

无名指顶住笔
管内侧。

小指抵住无名指，不
接触笔管。

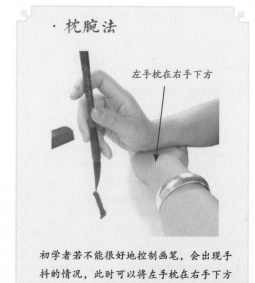

· 枕腕法

左手枕在右手下方

初学者若不能很好地控制画笔，会出现手
抖的情况，此时可以将左手枕在右手下方
进行练习。

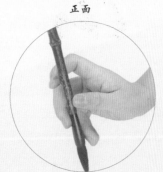

正面

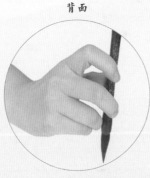

背面

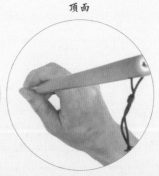

顶面

从多个角度去观察笔的握
法，感受正确的执笔姿势。

（二）绘画的正确坐姿

椅子要稍高，桌面低于胸口，端正
坐直，挺直腰部和肩部，使视角垂直于
纸面。

明·钱贡《兰亭诗序图》（局部）

二、笔锋

我们把毛笔的尖端称为"笔锋"，精美的书画作品离不开笔锋的灵巧变化。

（一）笔锋的种类

笔锋中最基本的就是中锋和侧锋，而切锋、散锋等会根据画面的需要使用。

中锋

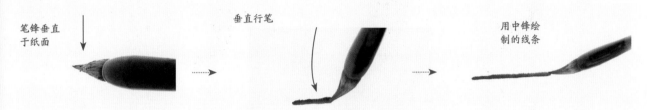

中锋的行笔，笔锋要垂直于纸面，顺着行笔方向拖动，画出有力的线条。

侧锋

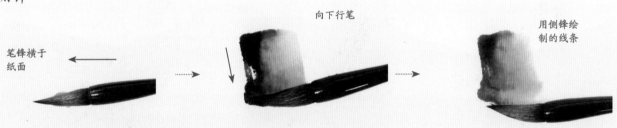

侧锋是把笔锋侧卧于纸面，侧着笔锋向下行笔，这样绘制出的线条较宽。

切锋

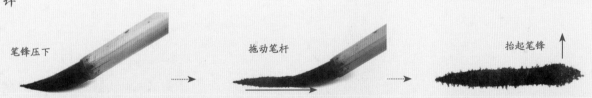

切锋时将整个笔锋按压在纸面上，适当拖动笔杆行笔，行笔一段后，直接抬起笔锋画出块面。

散锋

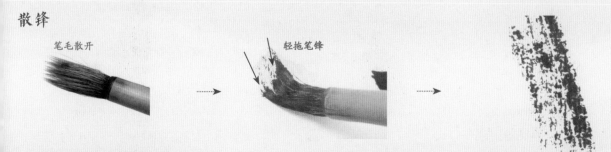

散锋是用较干的笔并将笔毛全部散开，再顺着笔尖向下轻轻入笔，这样就能绘制出干涩的线条。

（二）笔锋的变化

除了单一的中锋、侧锋，还有笔锋的各种变化，例如中锋转侧锋、切锋转侧锋、中锋转卧锋等。

中锋转侧锋

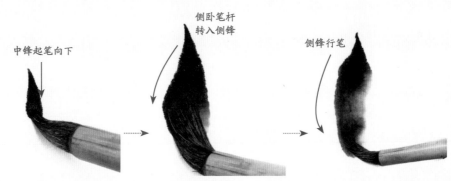

中锋起笔向下

侧卧笔杆
转入侧锋

侧锋行笔

在中锋转侧锋的
行笔转换中，过渡要
自然，不要有突兀的
笔触。

切锋转侧锋

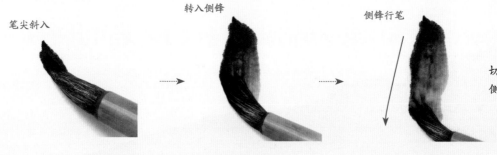

笔尖斜入

转入侧锋

侧锋行笔

切锋转侧锋时以
切锋入笔，直接转入
侧锋。

中锋转卧锋

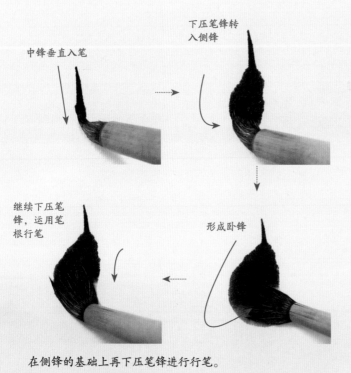

中锋垂直入笔

下压笔锋转
入侧锋

继续下压笔
锋，运用笔
根行笔

形成卧锋

在侧锋的基础上再下压笔锋进行行笔。

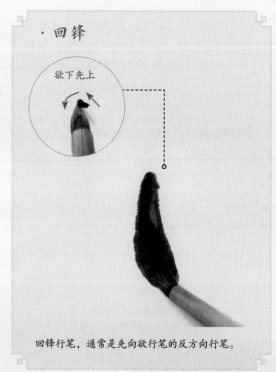

·回锋

欲下先上

回锋行笔，通常是先向欲行笔的反方向行笔。

（三）笔锋的应用

通过本例对虾的绘制，对中锋、侧锋、切锋以及各种笔锋组合做一个巩固练习，从而加深对笔锋的理解。

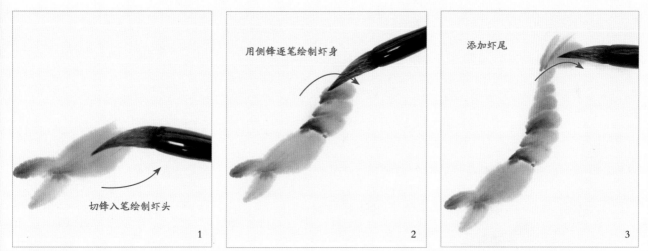

首先切锋入笔，绘制虾头。接着切锋转侧锋绘制虾身和虾尾。绘制虾身时侧锋入笔幅度较小，不用完全横卧笔锋行笔。

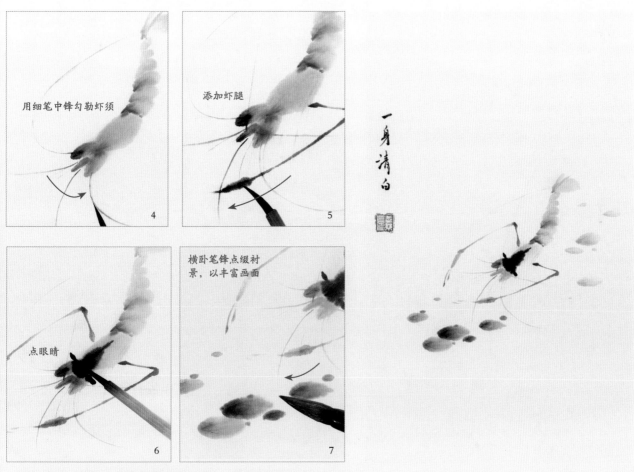

画完虾身后，用细笔中锋勾勒虾腿和虾须，注意行笔速度要快，做到一笔到位。用较大的笔横卧笔锋绘制横点，以点缀画面。

三、笔法

巧用笔锋，调整行笔的方向、力度、速度等，就能画出不同的墨色效果，即"笔法"。

（一）常用笔法

下面介绍几种主要且常用的笔法，这些笔法用于动物绘画，会增加多样化的表现方式。

行笔法

以笔锋顺势运行的笔法都可以称为"行笔法"，常用于绘制动物的形态、结构等。

勾笔法

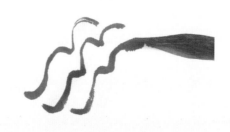

勾笔法是指用笔尖顺锋行笔，勾勒出的笔触比较细，适用于绘制动物的轮廓。

点笔法

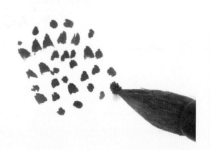

只用笔尖着力，沾纸即离，可以根据按压下去的笔尖长度，画出大小不一的点笔触，适用于绘制昆虫等体型较小的物体。

扫笔法

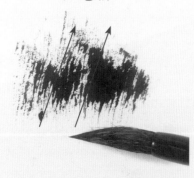

侧锋下笔斜入纸面，然后快速抬起，即可画出不均匀的色块。在绘制动物皮毛时可以运用此笔法完成。

皴笔法

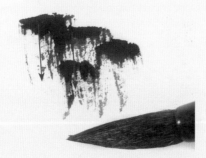

与扫笔法类似，下笔稍重，收笔快速，可画出上图的笔触。皴笔法常用于画山石，也可以绘制动物皮毛等。

揉笔法

揉笔法是指笔锋入纸后，以打圈的方式行笔，将墨色揉在一起。这种笔法适合为动物上色。

· 其他笔法

尖锋丝

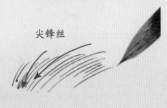

用细小的毛笔笔尖逐笔画，用力很轻。工笔画中大多采用这种笔法绘制人物的头发、鸟兽的皮毛等。

散锋丝

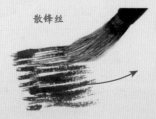

将笔锋捻开压平，利用这种扇形的笔锋一下就可以画出很多细毛，绘制时无须太过用力，而且丝也有干丝和湿丝之分。

（二）笔法的应用

通过本例对松鼠的绘制，具体实践不同笔法在绘画时的用法和用处。

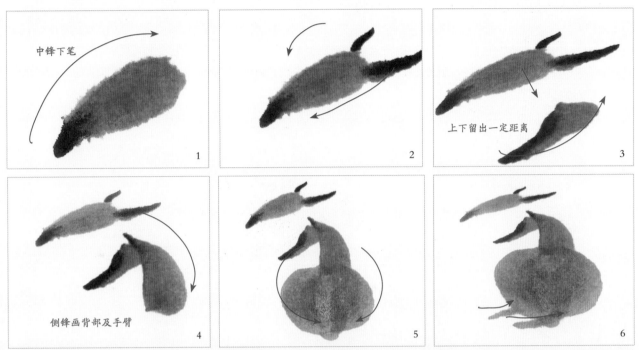

用常规的笔法画出松鼠的头部形状。注意松鼠的耳朵较长，因此绘制的时候要画得细一些。用侧锋画出松鼠的胳膊及背部，注意背部要有一定的弧度，让松鼠的身体微微拱起。用卧锋画出身体的部分，最后用中锋勾出双脚。

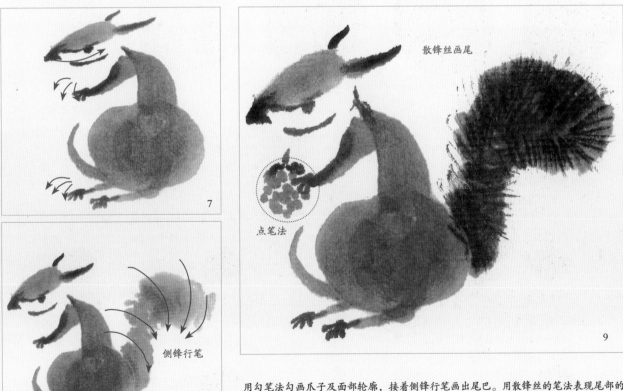

用勾笔法勾画爪子及面部轮廓，接着侧锋行笔画出尾巴。用散锋丝的笔法表现尾部的皮毛，由内而外画出一丝一丝的绒毛。最后以点笔法点出松果即可。

四、墨法

　　国画历来以用墨为主，用色为辅。古人将色的变化进行了五种区分，称为"墨五彩"。将墨色与行笔结合后，能表现画面中物体的质感和层次感，这种用墨的方法即为"墨法"。

（一）墨五彩

　　墨五彩就是在墨中添加清水，通过控制水分的比例，产生墨色的变化。

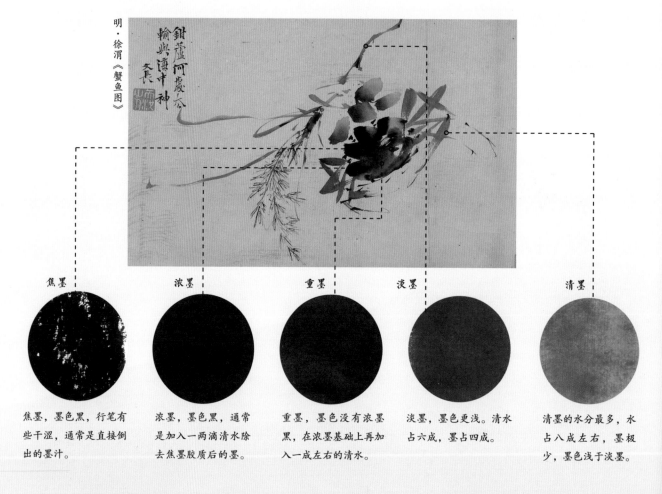

明·徐渭《蟹鱼图》

焦墨	浓墨	重墨	淡墨	清墨
焦墨，墨色黑，行笔有些干涩，通常是直接倒出的墨汁。	浓墨，墨色黑，通常是加入一两滴清水除去焦墨胶质后的墨。	重墨，墨色没有浓墨黑，在浓墨基础上再加入一成左右的清水。	淡墨，墨色更浅。清水占六成，墨占四成。	清墨的水分最多，水占八成左右，墨极少，墨色浅于淡墨。

（二）调墨比例

　　下面以焦墨为基础，加入清水调出其他的墨色。注意这里的水滴不是指真实水滴的水量，只是泛指一份水、两份水的分量，对水的用量把握需要在绘画练习中总结经验。

焦墨　+　＝　浓墨

将笔全部浸入水中，提笔时用笔轻轻地在笔洗边刮一下，用笔中残留的水分调和墨汁，调出来的墨为浓墨。

焦墨　+　＝　重墨

将笔全部浸入水中，不用刮去水分，直接用笔中保留的水分调和墨汁，调出来的墨为重墨。

焦墨　+　＝　淡墨

将笔全部浸入水中，不用刮去水分，直接用笔中保留的水分调和墨汁，这样重复蘸两次水调出来的墨为淡墨。

焦墨　+　＝　清墨

将笔全部浸入水中，不用刮去水分，直接用笔中保留的水分调和墨汁，这样重复蘸三次水调出来的墨为清墨。

（三）常用的墨法

运用不同的水量、不同的重叠顺序等变化画出不同的墨色，并以此得到不同的画面效果，即墨法。下面展示较为常用的墨法。

破墨法

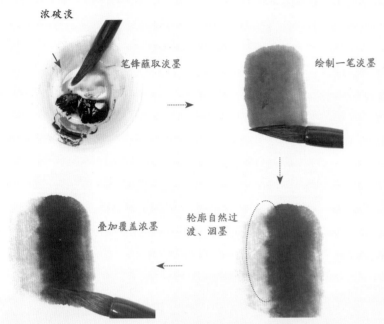

浓破淡

笔锋蘸取淡墨

绘制一笔淡墨

叠加覆盖浓墨

轮廓自然过渡、洇墨

浓破淡，是指在用淡墨下笔后，接着在淡墨上用浓墨破之。浓破淡的笔触会出现洇开的效果。

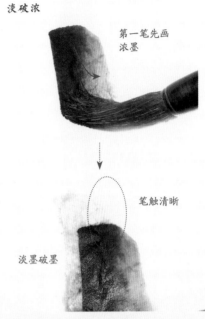

淡破浓

第一笔先画浓墨

笔触清晰

淡墨破墨

淡破浓的方法和浓破淡相反。在用浓墨下笔后，接着以淡墨破之。这样绘制的浓墨笔触清晰，不会洇墨。

积墨法

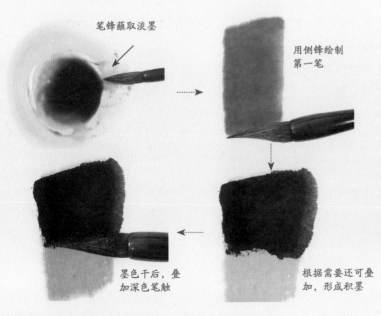

笔锋蘸取淡墨

用侧锋绘制第一笔

墨色干后，叠加深色笔触

根据需要还可叠加，形成积墨

先调出淡墨，用淡墨画出笔触。待墨色干透后，使用重墨在第一笔颜色上叠加。注意第一次墨色与第二次墨色之间的色度浓淡差距要大一些才能看出笔痕。

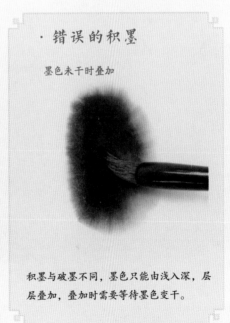

·错误的积墨

墨色未干时叠加

积墨与破墨不同，墨色只能由浅入深，层层叠加，叠加时需要等待墨色变干。

泼墨法

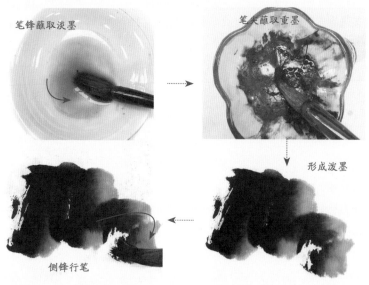

笔锋蘸取淡墨　　　　笔尖蘸取重墨

形成泼墨

侧锋行笔

· 泼墨技巧

用吸水性强的纸巾，吸取笔触边缘多余的墨迹

为了留住泼墨效果的轮廓，防止墨迹继续洇开，可以使用吸水性强的纸巾进行控制。

笔锋充分吸水，然后蘸取淡墨，笔尖部分蘸重墨。根据需要侧锋横扫，快速行笔绘制泼墨效果。

（四）其他墨法

焦墨法

焦墨法用笔干枯、滞涩凝重，极富表现力。焦墨行笔速度缓慢，故而老辣苍茫。但焦墨不宜多用，与湿笔对比使用方显意韵。

猿猴身体的焦墨可以给人厚重的苍茫感。

宋·牧溪《观音猿鹤图》（局部）

浓墨法

浓墨法用于表现景物的阴暗面、凹陷处和近处，即墨中掺水较少，色度较深。浓墨要浓而滋润，用笔尖饱蘸浓墨后速画，不可过量，过多容易带来板滞、不生动之感。

浓墨的表现相对焦墨更润泽、光亮。

清·邹喆《山水图》（局部）

（五）用墨技巧

在绘制动物画的过程中，运用墨法可以表现画面的层次关系、动物的明暗过渡、丰富斑纹变化等。

用积墨法表现层次关系

积墨法的作用是让重墨和淡墨都有完整的轮廓和形状。有了这样鲜明的对比，就能营造类似空间感差异带来的变化。例如，在绘制鸟时，身后的树丛往往非常茂密，利用积墨法拉开层次就能突出画面的层次感。

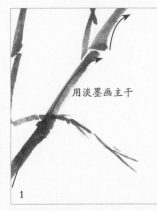
用淡墨画主干

1

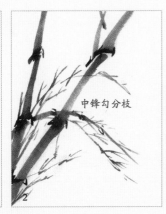
中锋勾分枝

2

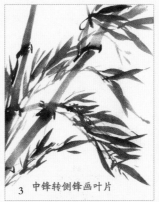
中锋转侧锋画叶片

3

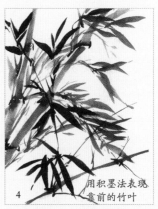
用积墨法表现靠前的竹叶

4

首先用淡墨画出竹子较粗的枝干，待水分干后为其添加分枝。用淡墨画出靠后的叶片，待画面完全干透后，用重墨叠加画出靠前的竹叶，使竹叶与竹枝之间拉开前后的空间层次。

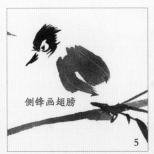
侧锋画翅膀

5

6

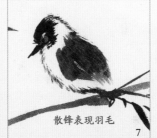
散锋表现羽毛

7

用焦墨画鸟头部的黑色羽毛，在羽毛下方勾勒眼睛与喙。换用淡墨大笔画出翅膀和背部的羽毛，待画面干透后，用笔尖在纸巾上戳成散锋，叠加羽毛。

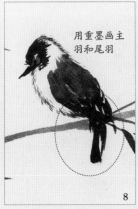
用重墨画主羽和尾羽

8

9

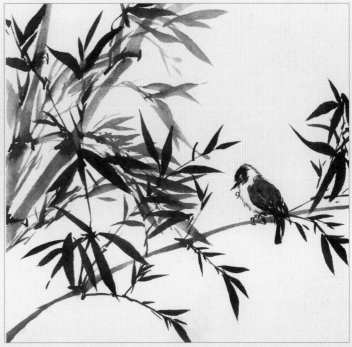

9

用重墨在用淡墨画成的翅膀上画出主羽和尾羽，使羽毛的层次有明显的变化。最后用重墨画出短线，组成爪的形状即可。

用泼墨法表现颜色变化

　　泼墨法绘制出的色块具有均匀的墨色变化，可以很好地表现颜色之间的微妙变化。例如，绘制鱼灵动的身体时，泼墨法就能很好地表现鱼尾的颜色变化。

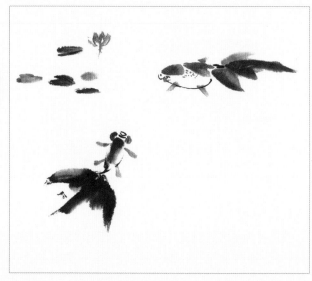

笔肚蘸取淡墨，笔尖蘸取重墨，一笔成形画出鱼身。接着勾勒身体的轮廓，再用同样的方法画出鱼尾，绘制鱼尾时行笔可以连贯一些。

用破墨法表现自然纹理

　　破墨法能让深浅不同的墨色有自然的衔接。可以利用这种墨法表现动物的斑纹，让斑纹与身体有自然的衔接过渡，不会显得生硬。

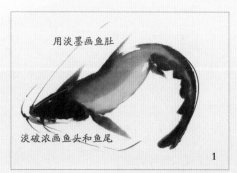

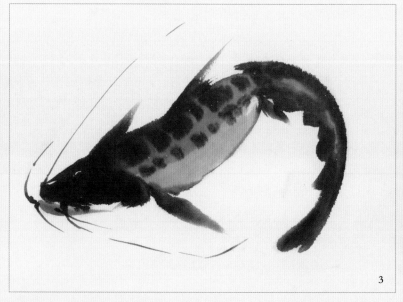

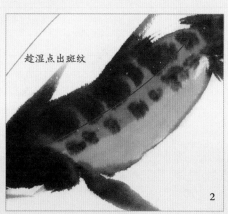

先用淡墨画出鱼身，趁画面未干，用重墨画出鱼头和鱼尾。接着使用蘸有重墨的笔，侧锋画小方块，以鱼身的姿态为方向排列，表示鱼身的纹理。

五、用色

水分的多少是国画调色的关键，可以通过调和来改变色彩的干湿浓度以及色彩的渐变。

（一）调色的方法

国画调色最多用到加水、加墨、加色三种方法，其中加水能使颜色有深浅的变化；加墨能降低色彩的饱和度；两种或多种颜色经过调和后能得到新的颜色。

加水调色法

清水笔调和

将颜色挤入调色盘底部，毛笔先蘸清水，让水与颜料相互融合，直至均匀。可以根据水分的多少来控制颜色的浅淡。

加色调色法

将浅色挤入调色盘底部，深色挤到调色盘的边缘处。毛笔蘸水先调和浅色，调匀后再用笔尖蘸取深色，同时进行调和，直至颜色均匀。

加墨调色法

加入墨色

将颜色挤入调色盘底部，用毛笔蘸取淡墨，与调色盘中的颜色混合搅拌，直至得到想要的颜色。

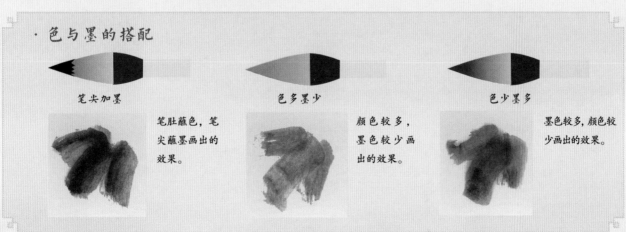

· 色与墨的搭配

笔尖加墨

笔肚蘸色，笔尖蘸墨画出的效果。

色多墨少

颜色较多，墨色较少画出的效果。

色少墨多

墨色较多，颜色较少画出的效果。

（二）颜色的干湿浓淡

根据画面需要，按比例添加水与颜料并进行调和。水分越多，颜色浓度越低，透明度越高。

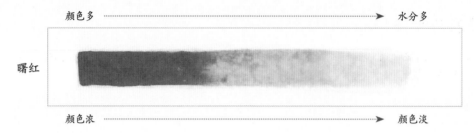

颜色多 ——————————————→ 水分多

曙红

颜色浓 ——————————————→ 颜色淡

这里选用潘天寿的《双鹰图》让大家感受颜色的干湿浓淡变化，以及用墨的具体示范，方便大家观察它们的异同。

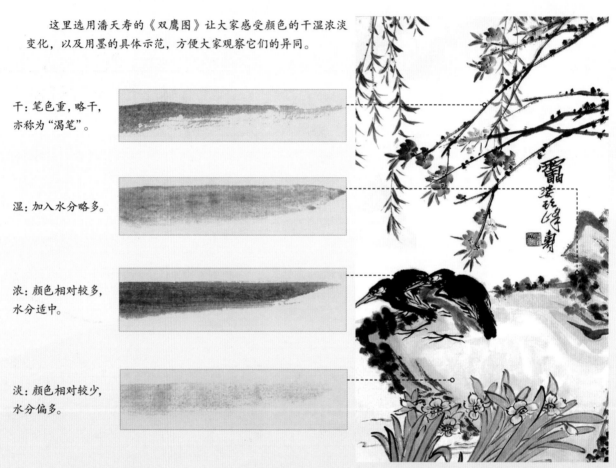

干：笔色重，略干，亦称为"渴笔"。

湿：加入水分略多。

浓：颜色相对较多，水分适中。

淡：颜色相对较少，水分偏多。

（三）颜色的纯度

国画颜料的特性就是纯度低、混合度高。也就是说，如果使用的调色盘、水或者笔不干净，掺杂了其他的颜色，那么本来需要的颜色的鲜艳度就会变低。

纯度高　　　　　　　　　纯度略低　　　　　　　　　纯度低

这是不加任何颜色，水分适中的朱砂。　　这是在朱砂的基础上加入少许胭脂后的颜色。　　这是在朱砂的基础上加入少许墨汁的颜色。

（四）渐变上色

我们可以通过渐变色表现动物皮毛丰富的变化，也可以用于表现明暗转折的深浅变化。下面讲述双色或多色渐变的调色方法。

单色渐变

加水渐变

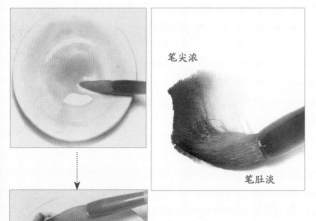

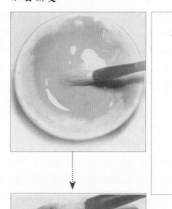

笔尖浓

笔肚淡

先蘸取淡曙红，然后以笔尖蘸取浓色，侧锋行笔，绘制出渐变色笔触。

加白渐变

笔尖红

笔肚白

以钛白和牡丹红调出粉红色，再以笔尖蘸取浓色，侧锋行笔画出渐变色。

双色渐变

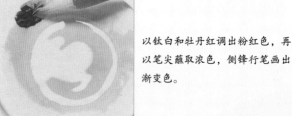

浸湿毛笔　→　调制底色　→　笔尖蘸色

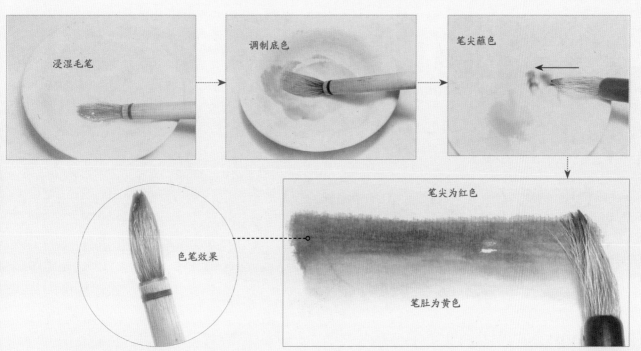

笔尖为红色

笔肚为黄色

色笔效果

先将画笔浸湿后吸干三分之二的水分，用毛笔调制底色，再用笔尖蘸取另一种颜色，最后用双色笔侧锋画出渐变的效果。

（五）渐变用色表现

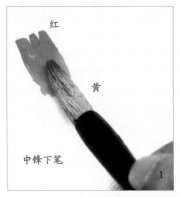
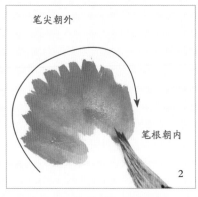
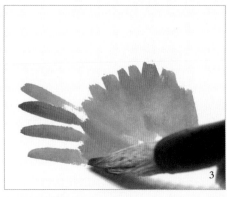

蘸取藤黄和朱磦的混合色，藤黄可以多一些，用笔尖蘸取稍浓的朱砂。在瓷盘边缘将笔锋刮出渐变的效果。下笔后快速将笔根整体按压到纸面上，并略微回拉。然后用这样的笔触，根据螃蟹背壳的形状，以类似放射状的方式排布笔触，画出螃蟹的背壳。在背壳两侧分别勾勒左右各四条笔触，表示蟹腿。

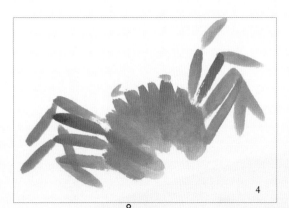
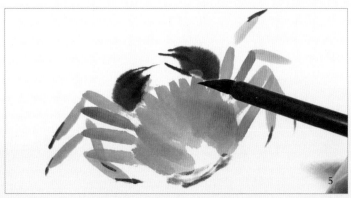

使用和上一步同样的颜色，分别勾勒蟹腿的第二段。注意表示腿的笔触一定不能相互平行，要有交错感。蘸取淡墨，在背壳的前端左右各压出一个墨团，表示蟹螯。

蟹腿可以用单色渐变绘制，颜色由上至下，由深至浅。

用同样的方法画另一只蟹。使用勾线笔蘸取石青，再加上少许淡墨进行调和，调出的颜色用来勾勒盛放螃蟹的盘子。接下来在盘子内部勾勒一些表示纹饰的线条。

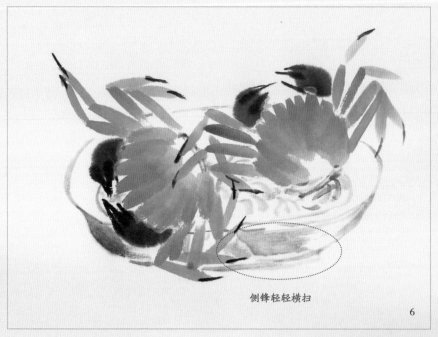

侧锋轻轻横扫

六、构图

在国画中，构图没有标准答案，可以尝试从前人的画作中总结、提取符合当下的构图规律，并运用到绘画中，以提高画作的观赏性。

（一）构图要素

我们将构图的技巧归纳为四点，分别为布势、虚实、疏密、主次。也就是说，在构图之初合理地考虑这四点，就可以帮助你画出精彩的构图。

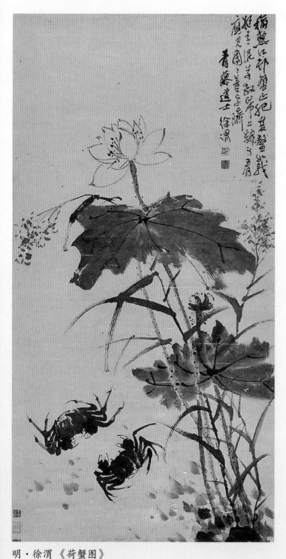

明·徐渭《荷蟹图》

布势

布势也可以理解为布置局势，正如鸟的姿态由动势线决定一样，构图也由所绘制景物的指向、结构线等决定其局势。《荷蟹图》右侧的荷花直冲天际，具有强烈的气势，将画面的意境引向画面之外。左侧的螃蟹稳住画面阵脚，使整个画面具有静中有动的感觉。

虚实

虚实可由景物的大小、墨色的深浅来体现。如画中螃蟹的部分，前方的螃蟹用重墨来画，在视觉上会觉得其位置靠前，后方的荷叶、荷花用淡墨来画，让人觉得位置靠后。就构图来说，虚实结合的画面也能让画面有视觉的节奏感，看上去更有针对性。

疏密

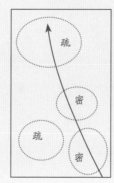

画面中绘制的景物分布理应有疏密的节奏感，如《荷蟹图》中，景物主要分布在从右下角到左上角的区域。而我们能很明显地看到，无论是动植物的疏密程度，还是绘画笔触都保持着均匀的节奏感，这样的节奏感可以让画面显得秩序井然。

主次

一幅画中一定有一个主要刻画的对象，还有次要的刻画对象。如《荷蟹图》以螃蟹为主，荷花为辅，故而花不能喧宾夺主。主要刻画对象的笔触理应更丰富、更细腻，次要物体应更简略，或者以颜色区分，当然还能用更多的方法体现主次关系，如主体物为彩色，次要物为黑白等表现手法，也能起到体现主次关系的作用。

（二）经典构图

常用的中国画构图形式包括S形、"之"字形、迭段式、对角式等。好的构图才能让绘画"高于生活"，让画面更加生动、美观。

迭段式

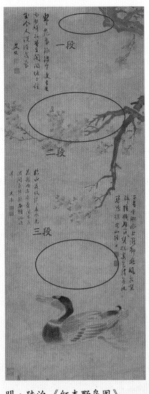

明·陆治《红杏野凫图》
（局部）

S形

清·华喦《设色鹌鹑双栖图》

对角式

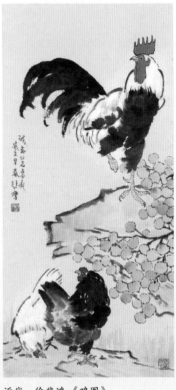

近代·徐悲鸿《鸡图》

·国画构图的禁忌

国画绘制时要避免出现一些原则性的错误，例如缺乏一定的主次关系。

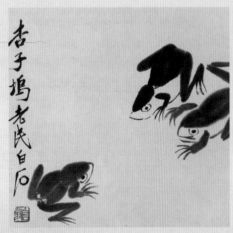

近代·齐白石《蛙图》

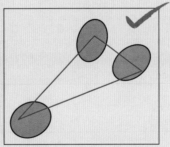

《蛙图》采用了经典的三角形构图，虽然只有三只青蛙，但它们都有一定的互动性。

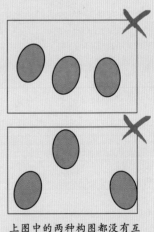

上图中的两种构图都没有互动性，且拥挤，显得较为呆板，不够灵动。

动物的画法

第三章

国画中常见的动物题材有很多，在本章中将针对昆虫、鱼虾蟹、家禽鸟类、大型动物进行分类，并根据它们不同的结构特点进行分析，利用前文学到的笔法、墨法进行绘画。

一、昆虫

在国画中，昆虫经常作为陪体出现，所以并不用将其画得太详细、太复杂，用简单的色块去拼接即可。

（一）昆虫的结构

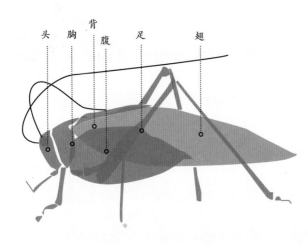

头　胸　背　腹　足　翅

　　昆虫的身体结构几乎都由头、胸、背、腹、翅、足组成，只不过各部位的形状和组合方式有差异罢了。故而，在绘制昆虫的时候，选择合适的色块形状并合理地搭配组合即可。

（二）常见昆虫的特点

螳螂

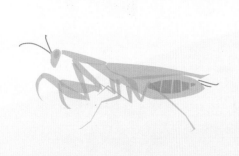

螳螂的最大特点就是具有一对发达的前足，并附有锯齿，腹部相对较大、较长。

甲虫

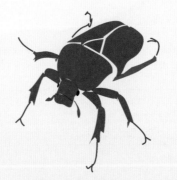

绘制甲虫时可以用明确的色块来表示其结构，由于它颜色较深，上色时可以用留白的方式表示甲壳之间的间隙。

蜻蜓

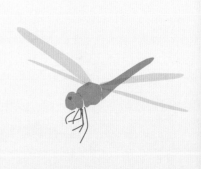

蜻蜓拥有透明的翅膀，另外它的腹部很长。

蝉

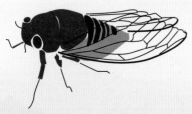

蝉的身体前半段可以完全用墨色去画。待画出腹部后，用勾线笔勾勒翅膀的纹理即可。

蜜蜂

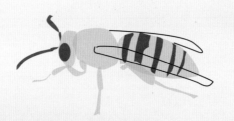

蜜蜂的身体有条纹，在绘制时应该先将身体部分画完，再添加半透明的翅膀。

蝴蝶

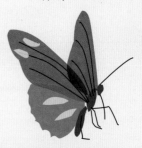

蝴蝶拥有颜色鲜艳、花纹繁复的大翅膀，在绘制时，将两片翅膀视为几何形状，并画出它们的层叠关系。

（三）昆虫须和腿的处理

写意画中的昆虫都是以精简的手法处理的，所以身体部分其实并不是绘画重点，其重点在于昆虫的须和腿，以此塑造自然的姿态。

绘制须和腿的要点

从一定程度上讲，须和腿才是昆虫的点睛之笔，它们的变化会直接导致昆虫的姿态变化。

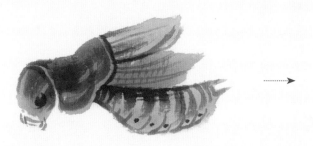
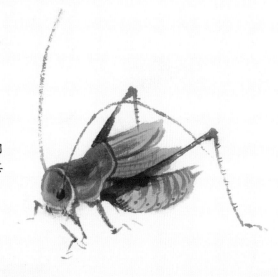

画昆虫的须和腿时有两个要点：一是须和腿都很细，所以可以用勾线笔来画；二是须和腿就像线条，必须将其摆在正确的位置，使其自然协调。画好须和腿需要我们具备较好的观察能力和归纳能力。

须和腿的画法

须和腿都需要使用勾线笔来画，多使用顿笔，画出自然的姿态。

须的画法

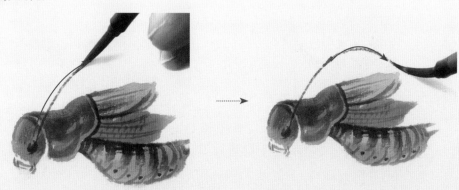

画须的时候，应从根部开始画起，运用中锋行笔，在需要转向画弧线的地方，首先扭动笔杆，然后让笔锋跟着笔杆旋转，这样才能画出自然的弧线。

腿的画法

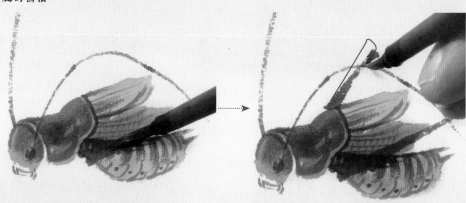

从腿根画起，下笔要稍重，然后逐渐减轻力度。画完大腿要收笔，以表现大腿的健壮。

（四）翅膀的画法

煽动的翅膀

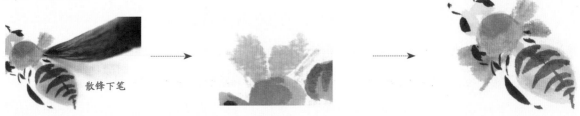

散锋下笔

画煽动的翅膀时，可以结合前文学到的笔法、墨法去表现。例如上图中的蜜蜂，翅膀没有生硬的边缘线，用散锋笔画出翅膀边缘的一些细碎线条，以呈现正在扇动翅膀的感觉。

翅膀纹理

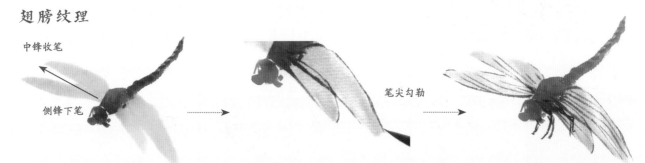

中锋收笔

侧锋下笔

笔尖勾勒

在表现翅膀的纹理时，一定要用较小的勾线笔去绘制。如上图中的蜻蜓翅膀，其具有一定的透明度，画出底色后，待颜色完全干透后，才能用勾线笔沿翅膀的结构画出细节。

翅膀花纹

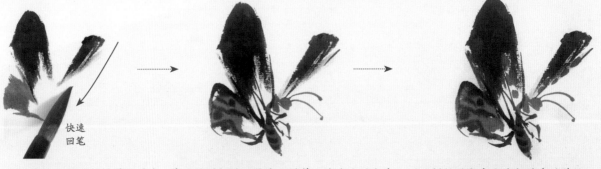

快速
回笔

昆虫中数蝴蝶的翅膀花纹最多。在画蝴蝶翅膀时要先用笔锋画出渐变的颜色，再用鲜艳的颜色点出翅膀中的花纹。注意，所有蝴蝶的画法都是类似的，只不过选择的颜色不同而已。

透明的翅膀

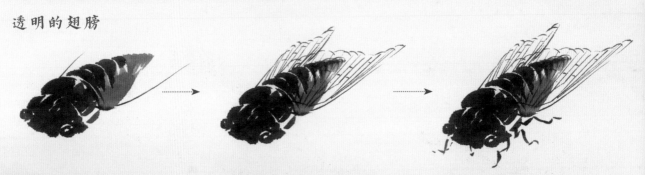

要表现透明的翅膀很简单，首先画出完整的昆虫身体，直接用勾线笔勾出翅膀的结构。注意，此时不用上墨色，保持透明的感觉即可。

二、鱼虾蟹

根据前文学到的绘画方法，用色块归纳身体，然后以此进行组合，同时考虑游鱼的身体线条和虾蟹的动作特征，画出写意的动态。

（一）鱼的形态

画鱼其实非常简单，头、尾、鳍等部位几乎无须做太多变化，只需要将其身体部分画出S形或C形的流畅形状，即可完成一条鱼的绘制。

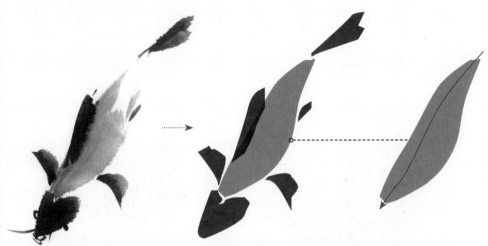

鱼头是不会动的，游鱼的身体以一个类似字母S的形状呈现，而这个形状也将决定你所画出的游鱼是以何种姿态呈现的。

（二）头身的画法

在国画中，鱼的品种是由鱼头和鱼身的样子决定的，所以画好头和身至关重要。

鱼头的画法

就鱼头来说，一般情况下分为宽鱼头和窄鱼头两种，分别以鲶鱼和刀鱼为代表。

刀鱼

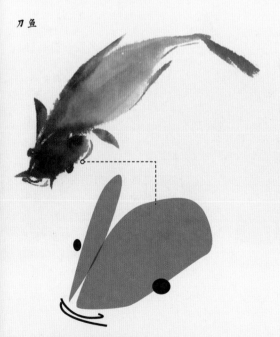

鲶鱼

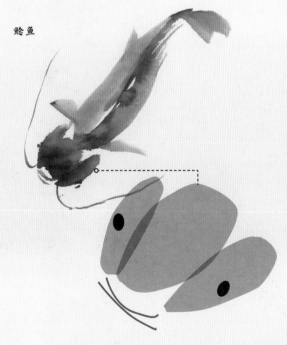

窄鱼头可以用两个色块拼接而成，由于视角的原因，一般远离的那个色块会更窄一些。

宽头鱼同样是左右各一个色块，但中间部分多了一个大色块，这也让其宽度变得更大。

窄鱼头的画法

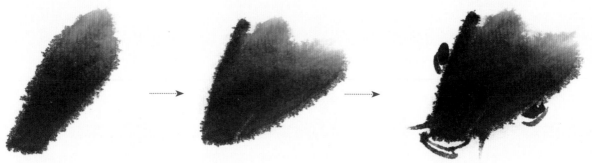

　　这种色块只需要用点笔触画即可，笔尖墨色稍重，笔根稍浅，笔尖位置重合。在这个基础上，加上鱼嘴、鱼眼、鱼须，即可完成绘制。

宽鱼头的画法

　　绘制时先画鱼头中心区域的色块，再画上左右两个色块。同样是加上鱼嘴、鱼眼和鱼须，即可完成绘制。

鱼身的画法

　　行笔过程中笔锋的变化如下图所示。

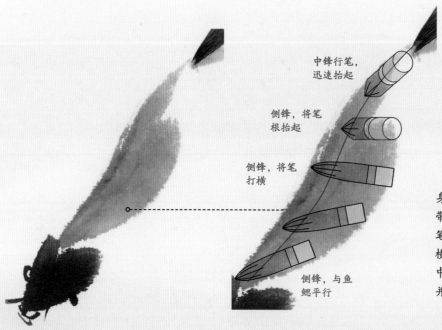

中锋行笔，迅速抬起

侧锋，将笔根抬起

侧锋，将笔打横

侧锋，与鱼鳃平行

　　用笔尖蘸重墨的淡墨笔来画鱼身。在鱼头中央用笔头下笔后顺势带笔行进，到鱼肚最大的地方，将笔根完全压在纸面上，并将笔打横。画到鱼尾处立刻抬起笔根，以中锋笔尖行笔，画出一部分鱼尾，并快速抬起笔锋收笔。

（三）鱼尾的处理

鱼尾分为长尾和短尾两种。在常见的鱼种中，鲈鱼和金鱼分别是短尾鱼和长尾鱼的代表，除此之外，还有类似鲫鱼的剪刀形中长尾，乌鱼的扇形中短尾等，这些都可以从长尾和短尾的变形得到。

短尾

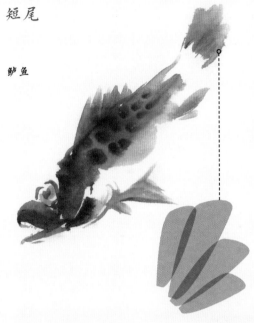

鲈鱼

画短尾时用点笔触拼接，组成一个类似扇形的放射状图形即可。

长尾

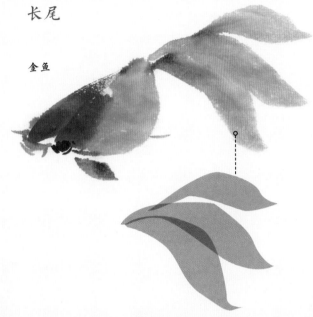

金鱼

金鱼的长尾，在水中呈S形，这种形状需要像画竹叶一样，呈现两头尖中间宽的形态。

短尾画法

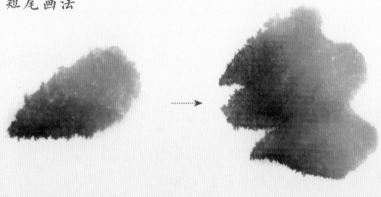

在绘制时，笔尖部分蘸稍重的墨，根据笔锋的大小，控制笔根摇摆弧度，一般至少用三个点笔触结合。这里有一个小技巧，画短尾的点笔触的多少是由鱼的姿态决定的。也就是说，鱼身越弯曲，那么鱼尾的点笔触就越多。

长尾画法

中锋下笔

转折

反向
转折 快速提笔

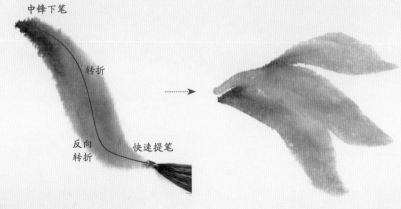

长尾也基本由至少三笔这样的笔触组成，绘制时每一个形状可以多一些变化。中锋下笔，用力加重，然后再减轻力度，快速起笔。在抬起笔锋的过程中，笔锋快速向反方向提起。

（四）虾蟹的结构

虾蟹运用的笔触与画鱼类似，跟着步骤绘制，就会发现它们的画法也非常简单。

虾

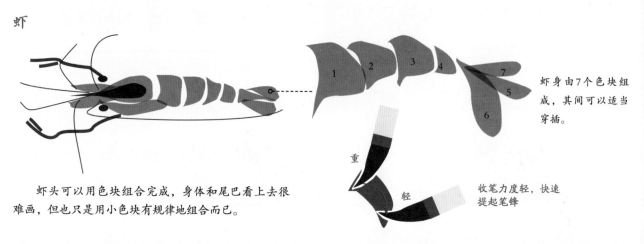

虾身由7个色块组成，其间可以适当穿插。

收笔力度轻，快速提起笔锋

虾头可以用色块组合完成，身体和尾巴看上去很难画，但也只是用小色块有规律地组合而已。

蟹

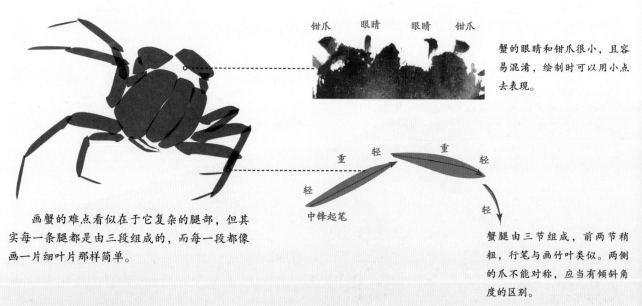

蟹的眼睛和钳爪很小，且容易混淆，绘制时可以用小点去表现。

画蟹的难点看似在于它复杂的腿部，但其实每一条腿都是由三段组成的，而每一段都像画一片细叶片那样简单。

蟹腿由三节组成，前两节稍粗，行笔与画竹叶类似。两侧的爪不能对称，应当有倾斜角度的区别。

（五）虾蟹行笔

无论是画鱼还是画虾蟹，都是先从头部或主体部分开始画起的，下面就来学习画虾蟹的行笔方法。

虾的行笔

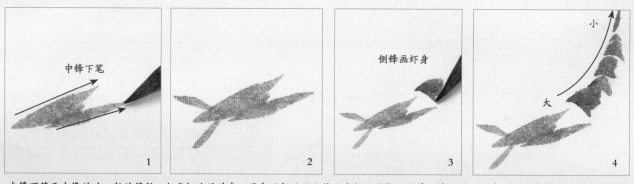

中锋下笔画出像竹叶一般的笔触，组成虾头的外壳。再在顶部用两小笔画出虾头的角。接着侧锋行笔画虾身，让虾身节节相接，注意越往后笔触越小。

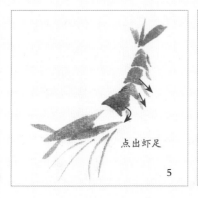

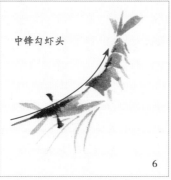

中锋勾虾头

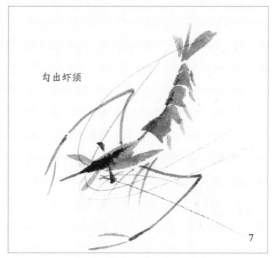

勾出虾须

点出虾足

5

6

7

用勾线笔从虾头和虾身之间分别勾勒虾的钳爪，再以中锋从虾头前部的正中央勾勒一条线，贯穿虾头和虾身。然后在头部两侧点出虾的眼睛，最后添加须和钳。

蟹的行笔

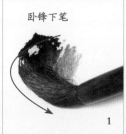

卧锋下笔

1

2

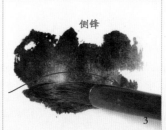

侧锋

3

4

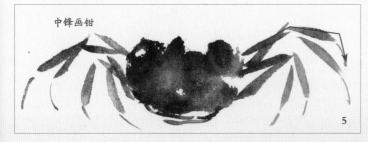

中锋画钳

5

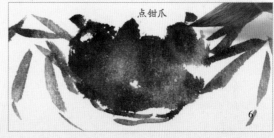

点钳爪

6

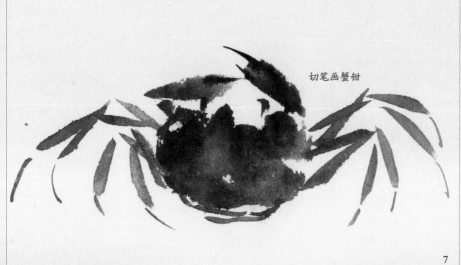

切笔画蟹钳

7

首先画螃蟹的背壳，卧锋下笔加以组合而成。其中稍有一些空隙，并大致呈现一个上大下小的形状。勾勒两条横线表示厚度，在背壳的两侧继续勾勒蟹爪，用中锋勾勒与背壳连接的一段。勾勒两段蟹爪后，爪尖用笔尖轻轻勾勒一条短细线即可。另外一侧采用同样的方法绘制，最后画出蟹钳。

三、家禽鸟类

在中国传统绘画中，家禽鸟类经常出现在文人墨客的作品中。接下来将通过结构、特点和画法的讲解，帮助大家快速学习画鸟的方法。

（一）鸟的结构

如果掌握了画鸟的技巧，其实鸟非常好画。画鸟时，将头、胸、腹、背、翅、尾这几个部位用几何形归纳出来，以毛笔去模拟其形状即可。

 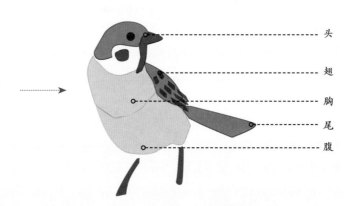

头
翅
胸
尾
腹

无论是何种鸟类，在国画中都是由这六部分组成的，但绘制时要注意，如果能看到胸，就看不到背。所以，画鸟其实就是在画鸟的五个部位。故而，我们可以以这五个部分为依据，分块画出鸟。

（二）鸟的画法

接下来将根据鸟的特点来学习画鸟时所需运用的各种笔法。

头部画法

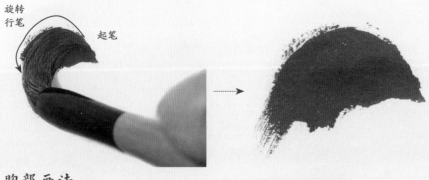

旋转行笔
起笔

将笔尖指向喙一侧，将笔根压在纸面上，然后往下旋转，收笔的时候快速抬起，以此画出头顶的形状。

胸部画法

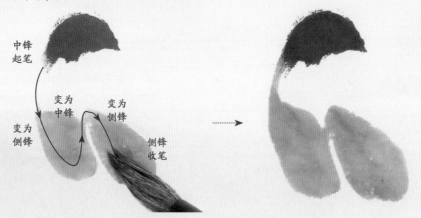

中锋起笔
变为中锋
变为侧锋
变为侧锋
侧锋收笔

首先从颈部中锋起笔，然后用两个连续的侧锋色块表示胸部左右两侧的色块。

腹部画法

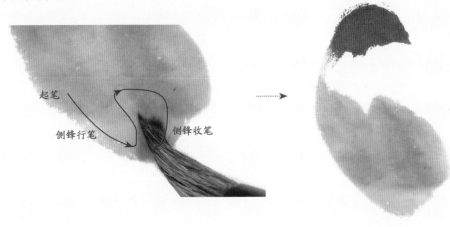

画腹部的行笔方式和画胸部类似，就像在胸部下方打圈一样，画一个连续的S形侧锋笔触，以表示腹部。

翅膀画法

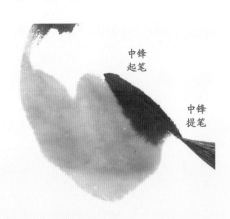
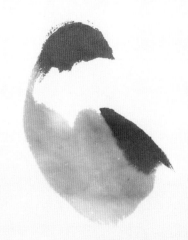

若画紧贴身体的翅膀，只需用中锋起笔，并用力下压，快速收笔，以此画出翅膀的形状。

尾巴及爪画法

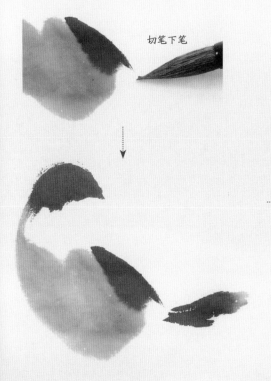
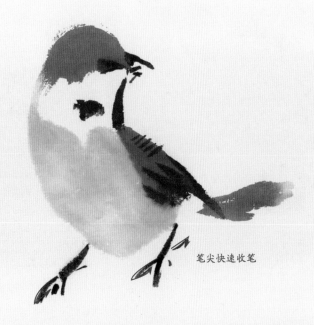

画尾巴时，只需找到尾巴的位置，用笔锋的长度下压即可成形，以此画出尾巴。剩下的操作就只剩下用墨色加上喙、眼睛、斑点和爪了。爪可以用笔尖快速勾勒几根细线，并在收笔处提起笔锋，表现尖锐的感觉。

（三）鸟的姿态变化

　　鸟的姿态都是由其骨骼决定的，骨骼就像是支配肢体动作的牵引线，所以这些骨骼连接起来的线就叫作"动势线"。为了准确画出鸟的姿态，可以去掉多余的骨骼，留下直接支配姿态的动势线即可。

找出动势线

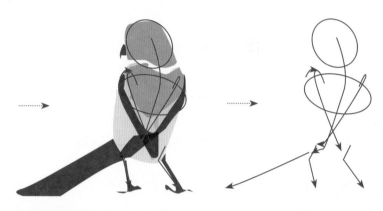

　　观察鸟的姿态时，将头和胸看作一个球形体块，接下来将脊柱和爪都串联起来，这样就能简单地概括出鸟的动势线了。

把握姿态

鹰

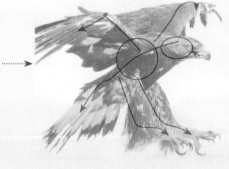

鹰这类擅长飞翔的鸟类的翅膀更长，爪也更长，所以从动势线上看，它的脊柱稍短，并且胸腔会变得更小。

竹鸡

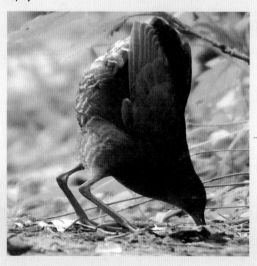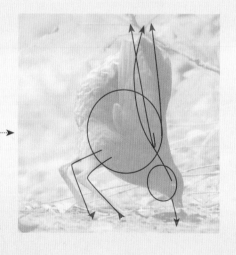

不擅长飞翔的鸟类，翅膀已退化，所以会更短，但是胸腔会变得更大。在绘制时抓住这些特点，不仅可以让姿态更准确，也能让形状更自然。

（四）抓住禽鸟的特点

每种鸟长得都不同，在正确处理形状和姿态的同时，以正确的笔法画出鸟的特征，成为唯一需要解决的问题。鸟的特征主要集中在三方面：喙、尾、羽毛颜色。

喙

喙是区别鸟的品种的鲜明特征，主要分为长喙和短喙两种。

麻雀

麻雀就是短喙，绘制时用浓墨点出两个小点即可。

八哥

八哥是长喙，甚至有的喙会带钩。这些都是在绘制时需要注意的地方，表现出来即可。

尾

禽鸟的尾部是另一个区分品种的特征，大致分为散尾、长尾和短尾。

公鸡

公鸡的尾巴就是由长而散的羽毛组成的。另外，如雉鸡、孔雀等鸟类，绘制时也要画出又细又长的尾羽。

黄鹂

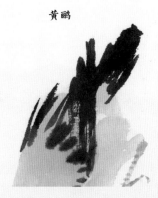

黄鹂的尾巴有长尾和短尾共有的特征，其尾部的羽毛是集中在一起的。

羽毛颜色

羽毛颜色以及羽毛上的斑纹是区别鸟的品种的最大特征。一般情况下，翅膀上的主羽和尾巴都是用墨色来画的，但不同的是头、胸以及腹部的羽毛颜色。

黄鹂

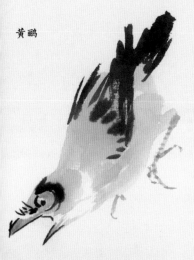

在绘制黄鹂时，除了翅膀和尾巴，其余的部分都可以用黄色来画。另外，黄鹂的眼睛周围的黑色羽毛则是其与众不同之处。

麻雀

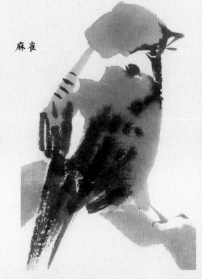

麻雀和黄鹂的颜色完全不同，一般主要用赭石来画。麻雀翅膀上的黑色斑点，以及翠鸟的白色斑点、伯劳的颜色渐变等，都是其非常鲜明的特点。

（五）禽鸟的区别

中国画中禽鸟的分类很多，细分有"猛禽"与"鸣禽"之别。麻雀、燕子、小鸡等为"鸣禽"；鹰、雕、秃鹫等为猛禽。接下来将根据它们不同的部位进行分析，找出它们的区别。

<div style="text-align:center">

猛禽　　　　　　　　　　　　　　　　　　　　**鸣禽**

</div>

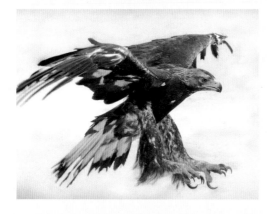
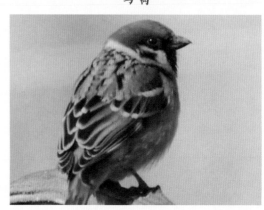

喙

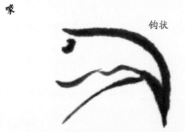

钩状

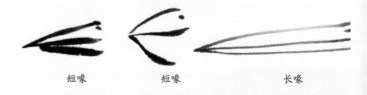

短喙　　　短喙　　　长喙

猛禽的喙一般带钩，上喙会长于下喙，而且较为锋利。

鸣禽的嘴巴根据体型不同而大小长短也不同，种类较多。

眼

鸣禽眼神灵动可爱

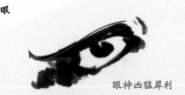

眼神凶猛犀利

猛禽的瞳孔较大，更为有神，眉头与眼皮会遮住一部分眼球。

鸣禽的眼眶较大，露出的眼白较多，瞳孔相对猛禽要小一些。

爪

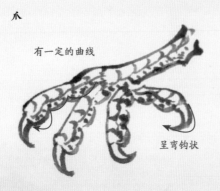

有一定的曲线

呈弯钩状

有一定的弧度

纤细

猛禽的爪尖锐有力，肌肉发达，且爪尖为弯钩状，用于捕食猎物。

鸣禽的爪相对柔弱，整个爪子相对纤细一些。

（六）各种皮毛的画法

　　动物皮毛的画法要根据其特征进行变化，如鸟的羽毛、家禽的羽毛、猫的长毛、狗的卷毛等。每种羽毛和皮毛的画法各不相同，下面就学习其具体画法。

羽毛的画法

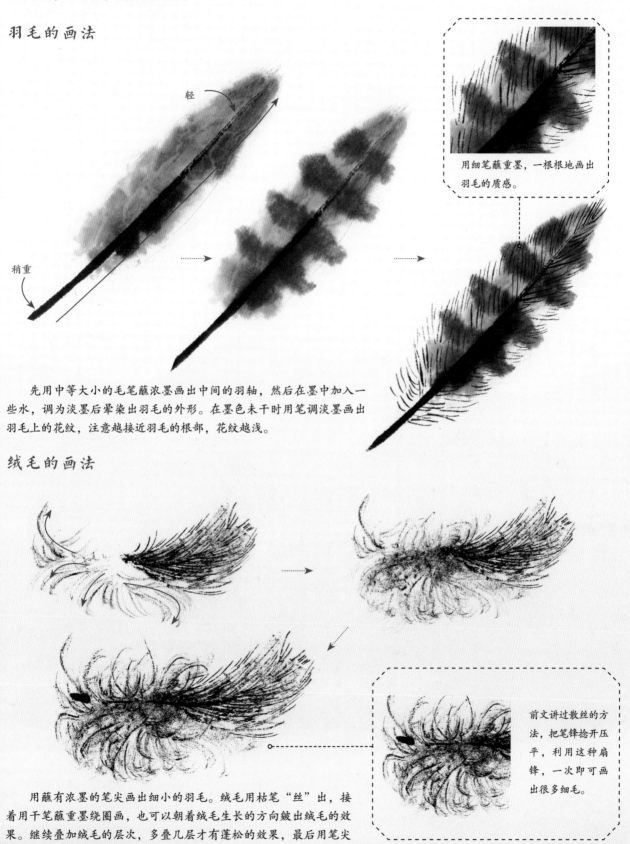

轻

稍重

用细笔蘸重墨，一根根地画出羽毛的质感。

　　先用中等大小的毛笔蘸浓墨画出中间的羽轴，然后在墨中加入一些水，调为淡墨后晕染出羽毛的外形。在墨色未干时用笔调淡墨画出羽毛上的花纹，注意越接近羽毛的根部，花纹越浅。

绒毛的画法

前文讲过散丝的方法，把笔锋捻开压平，利用这种扁锋，一次即可画出很多细毛。

　　用蘸有浓墨的笔尖画出细小的羽毛。绒毛用枯笔"丝"出，接着用干笔蘸重墨绕圈画，也可以朝着绒毛生长的方向皴出绒毛的效果。继续叠加绒毛的层次，多叠几层才有蓬松的效果，最后用笔尖蘸浓墨，笔中可有少量的水，画出绒毛的羽轴。

长毛的画法

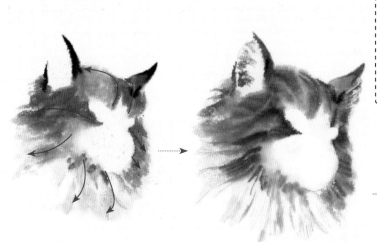

勾细毛时一定要等前面画的墨色干透后再画，避免线条晕染到一起。

先用大笔晕染出猫皮毛的颜色，从面部向外行笔，然后用笔尖蘸重墨勾勒耳朵上的重色。勾出猫的皮毛，行笔方向与前面相同，接着用干笔擦出耳朵上的短毛。最后沿着皮毛生长的方向勾出一些细毛，增加皮毛的层次感。

卷毛的画法

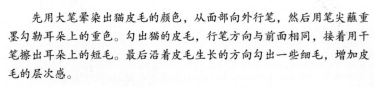

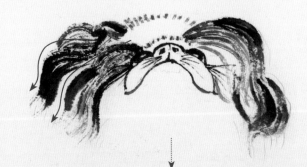

画卷毛的时候，笔中的水分要少，且不要画得太过杂乱，可以两三根为一组进行绘制。

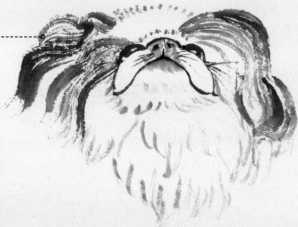

画好五官和胡须后，用笔不均匀地蘸墨，可以画出一笔多色的效果。再用干擦的方法画出狗面部的长毛。最后用笔尖中锋画出狗胸前的卷毛。画卷毛时注意皮毛的轮廓要保持统一的走势。

四、大型动物

前文讲述了不同类别的动物的结构与画法，接下来将简单介绍一些较为复杂的大型动物的画法。通过分析古画中的动物，可以了解大型动物的斑纹表现与皮毛绘制技法。

（一）古画中的动物解析

表现动物的神、形在国画中是非常重要的，我们可以通过观察古画中描绘动物的笔触与墨色，为后期画大型动物积累经验。

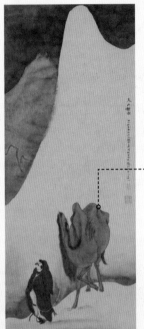 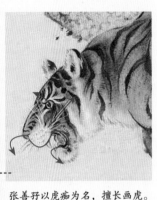

图中一匹双峰老驼，艰难地缓行于冰雪之中，仔细观察可以看出，老驼面部至颈部有细腻的绒毛与褶皱，笔触间表现了老驼的疲惫与瘦弱。

张善孖以虎痴为名，擅长画虎。此图为张大千与张善孖兄弟二人合绘的画作。画面结构准确，工写结合，虎面刻画得十分精细。先以细笔勾勒，再以墨色层层晕染，皮毛以细线勾勒，将虎表现得十分霸气，颇有王者之风。

清·华嵒《天山积雪图》（局部）

近代·张大千 张善孖《虎啸山林》（局部）

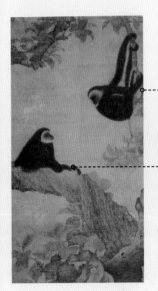 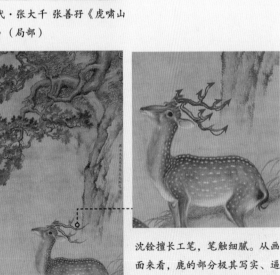

宋·易元吉《枇杷猿戏图》

此画为北宋画猿名家易元吉所作，在画面中各个景物的质感表现得极其精细。猿猴皮毛都以细线一笔一笔画成后晕染上色，营造了既有层次又毛茸茸的质感。画面的布置也别出心裁，两只黑猿，一挂枝而下，一据干而坐，生动且灵活。

沈铨擅长工笔，笔触细腻。从画面来看，鹿的部分极其写实、逼真，并且画出了圆滑的质感。注意，所有的鹿角都需要有相同的朝向。

清·沈铨《松崖双鹿图》

（二）斑纹与皮毛的处理

通过观察动物的斑纹、皮毛的特点来表现它们之间的区别。可以利用笔触的长短、粗细、大小来表现它们的斑纹大小与皮毛长短。

斑纹处理

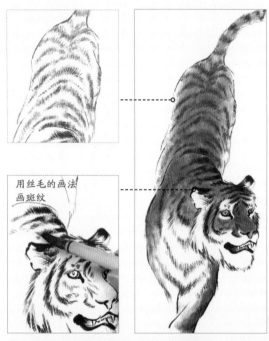

用丝毛的画法画斑纹

老虎的斑纹像柳叶一样，两头细，中间饱满，形状灵活多变。毛的粗细、疏密和长短有丰富的变化。

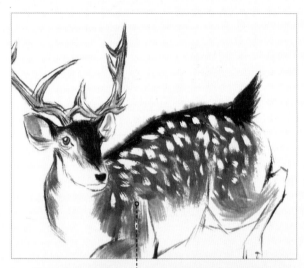

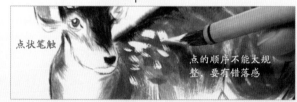

点状笔触

点的顺序不能太规整，要有错落感

梅花鹿的斑点较多，在绘制时可以待颜色全部画好后，运用覆盖性较强的颜色进行涂抹，点出斑点。

皮毛表现

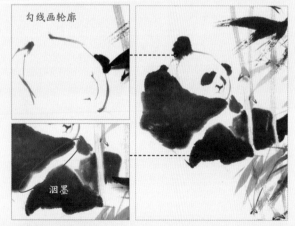

勾线画轮廓

泅墨

熊猫的皮毛属于短毛，由于其本身只有黑白两色，因此在绘制时可以用勾线和墨块的形式去表现。用泼墨法画黑色的皮毛，用泅墨法表现周围的绒毛。

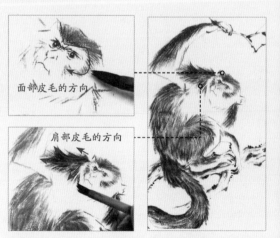

面部皮毛的方向

肩部皮毛的方向

猴子的毛较长，在绘制时可以用层次的叠加来表现皮毛的厚度。注意在绘制皮毛时一定要根据轮廓的走势和方向进行勾勒。

鱼虫虾鸟

第四章

在中国传统文化中，文人墨客都喜欢以鱼虫虾鸟作为小品画的题材，并涌现了许多传世佳作。本章将通过鱼虫虾鸟各自的特点，从构图与细节部分进行分析，结合行笔、用色等技法表现它们各自的形态。

一、《双雀戏竹图》

我们简单归纳麻雀的特征，它的头、翅、尾都呈棕色，且翅膀上有黑色的斑点。在绘制时要注意表现麻雀体型娇小可爱的特征。

（一）构图与分析

画面采用截取式构图，用竹枝从画面左侧插入，并贯穿画面。右边则选择两只麻雀为画面的主体，与竹枝呼应。

根据麻雀的外形，可以将其分为头、翅、腹、尾四部分。先画出躯干并点上斑纹后，用扫笔的方式画出翅膀及尾部的羽毛，最后勾出喙和腹的形状。

画面中的枝叶部分可以采用积墨法绘制，这样能画出一定的层次感。

（二）绘画步骤

绘制时先从两只麻雀入手，待细节完成后画出左侧的枝叶。画枝叶时不必太过写实，画出大致的感觉即可。

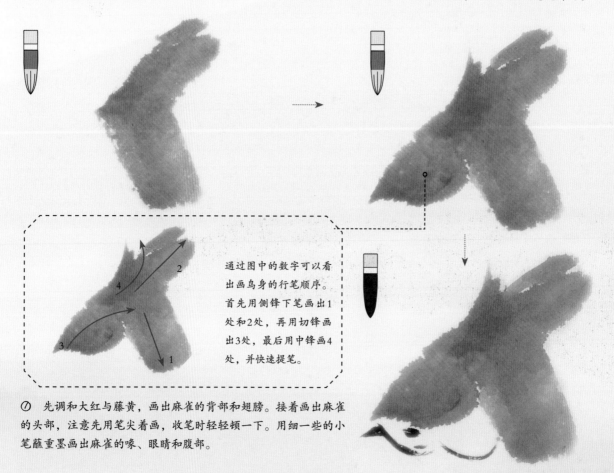

通过图中的数字可以看出画鸟身的行笔顺序。首先用侧锋下笔画出1处和2处，再用切锋画出3处，最后用中锋画4处，并快速提笔。

① 先调和大红与藤黄，画出麻雀的背部和翅膀。接着画出麻雀的头部，注意先用笔尖着画，收笔时轻轻顿一下。用细一些的小笔蘸重墨画出麻雀的喙、眼睛和腹部。

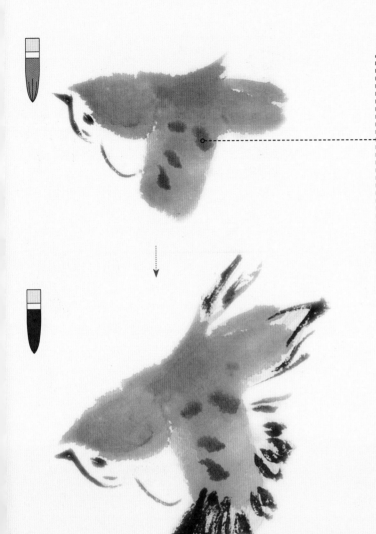

待翅膀的墨色八分干时，用笔蘸墨点在麻雀的翅膀上，画出翅膀上的花纹。注意点的疏密排列要尽量错落。

② 待纸面还未完全干透时，用笔蘸取淡墨，点出麻雀身上的花纹。待颜色完全干透后用较干的笔蘸浓墨，画出麻雀的翅膀。最后用勾线笔勾勒眼睛、喙和腹部。

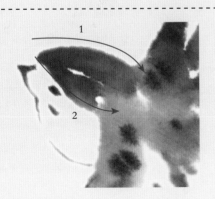

可以先从头部开始画起，行笔方向如上图所示。注意画麻雀的喙时，笔中的水分要少一些，以免绘制时出现晕开的现象，喙的线条应干净有力。

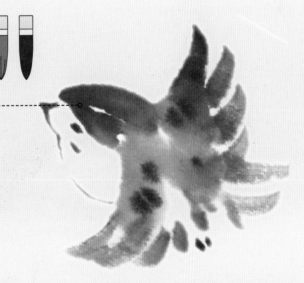

③ 用同样的方法绘制另一只麻雀。用赭石调墨画出麻雀的躯干，趁画面湿润用重墨点出背上的花纹，并勾出眼、喙和腹部，最后扫出翅膀上的羽毛。

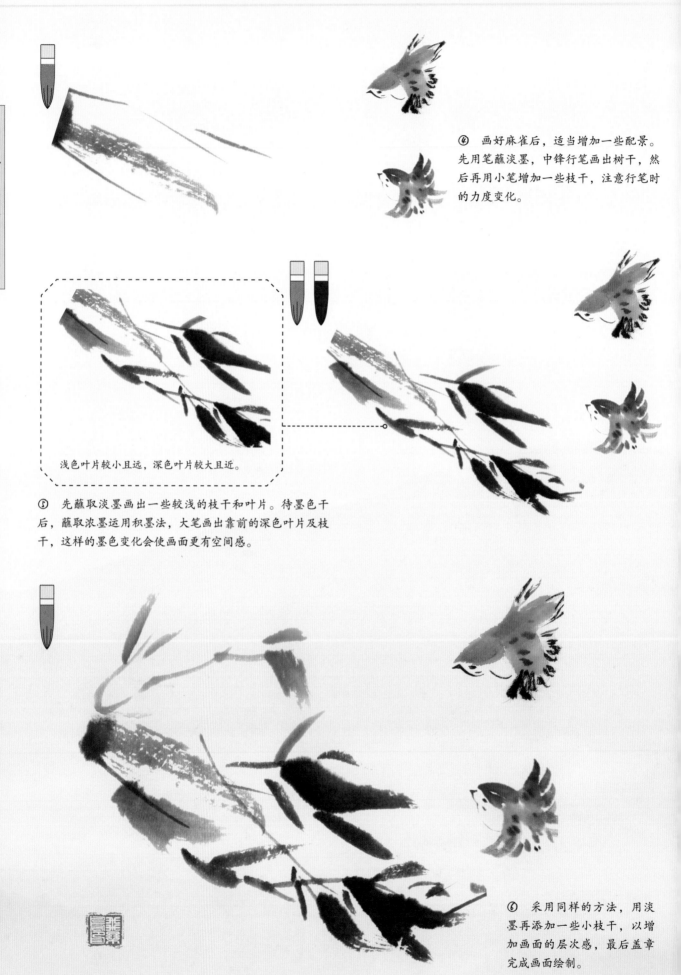

④ 画好麻雀后，适当增加一些配景。先用笔蘸淡墨，中锋行笔画出树干，然后再用小笔增加一些枝干，注意行笔时的力度变化。

浅色叶片较小且远，深色叶片较大且近。

⑤ 先蘸取淡墨画出一些较浅的枝干和叶片。待墨色干后，蘸取浓墨运用积墨法，大笔画出靠前的深色叶片及枝干，这样的墨色变化会使画面更有空间感。

⑥ 采用同样的方法，用淡墨再添加一些小枝干，以增加画面的层次感，最后盖章完成画面绘制。

二、《春波鱼戏》

金鱼是国画的常见题材。为了表现金鱼身上斑斓的颜色和色彩渐变，除了要调出更适合的颜色，还要使用合理的行笔方式，才能让这些颜色得以凸显。

（一）构图与分析

用三条金鱼作为画面的主体，鱼的朝向可以统一，避免画面过于杂乱。最后为画面加上一些绿色的柳枝，让画面颜色的冷暖更加均衡。

在写意国画的表现手法中，一般金鱼不会太写实，勾勒鱼尾时可以用S形的行笔方式，最少用三笔就能画出金鱼的尾巴。

（二）绘画步骤

对于这幅画，可以先从墨色的金鱼开始绘制，绘制时需要对两条鱼的墨色做出细微的浓淡区分。接着画出红色的金鱼，最后绘制柳枝与水草，使画面颜色更加丰富。

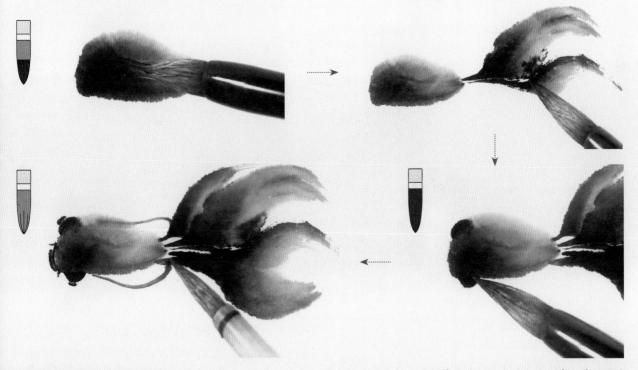

① 金鱼的绘制。先用笔尖蘸重墨绘制金鱼的头部，然后侧锋转笔绘制尾部，紧接着用笔尖以浓墨点画眼睛，最后用淡墨勾勒鱼身。

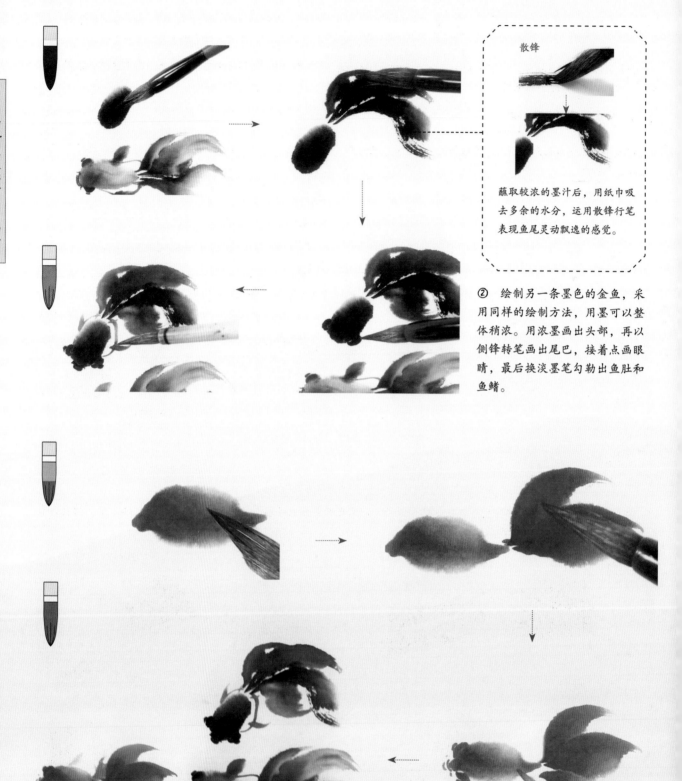

散锋

蘸取较浓的墨汁后，用纸巾吸去多余的水分，运用散锋行笔表现鱼尾灵动飘逸的感觉。

② 绘制另一条墨色的金鱼，采用同样的绘制方法，用墨可以整体稍浓。用浓墨画出头部，再以侧锋转笔画出尾巴，接着点画眼睛，最后换淡墨笔勾勒出鱼肚和鱼鳍。

③ 再来添加一条红色的金鱼，绘制方法与墨色金鱼相同。调和曙红和少量清水，在笔尖蘸取浓厚的曙红，以侧锋下笔画出鱼头。同时通过侧锋转笔画出中间的尾巴，行笔稍斜画出两边的尾巴。勾勒出眼睛和嘴巴，最后蘸取稀释后的曙红，用斜侧锋画出鱼鳍，并在腮部和鱼肚两侧加四片鱼鳍，完成金鱼的绘制。

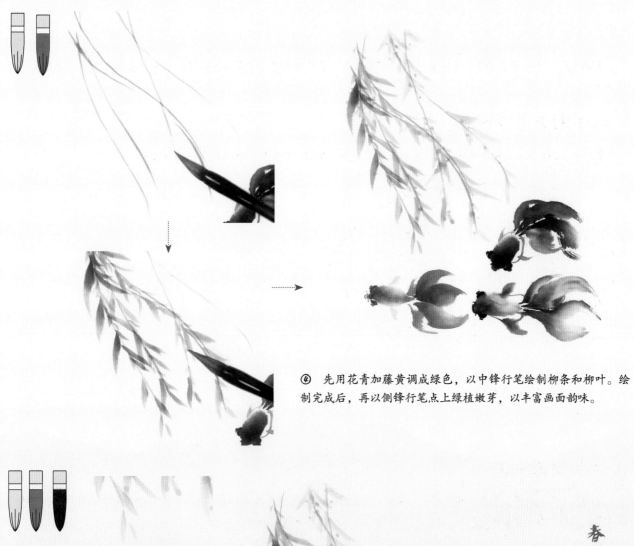

④　先用花青加藤黄调成绿色，以中锋行笔绘制柳条和柳叶。绘制完成后，再以侧锋行笔点上绿植嫩芽，以丰富画面韵味。

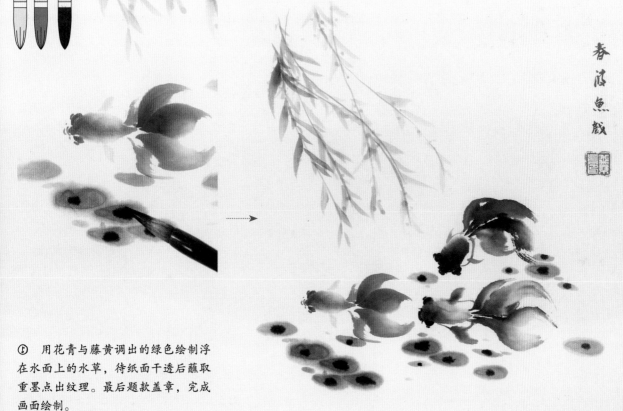

⑤　用花青与藤黄调出的绿色绘制浮在水面上的水草，待纸面干透后蘸取重墨点出纹理。最后题款盖章，完成画面绘制。

三、《秋趣图》

本例以昆虫和水果为题材，画一幅小而精致的画作。绘制时用精准的笔触和色块来表现昆虫的结构，以体现画面的趣味性。

（一）构图与分析

本例为扇面构图，画面中选择两只昆虫和几颗果实作为构图景物，从而体现不同的画面趣味。

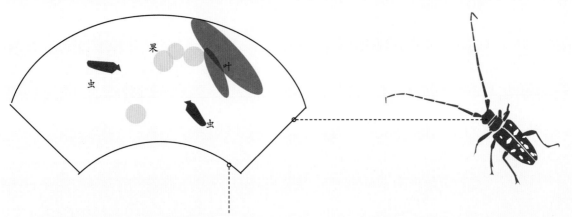

果

叶

虫

虫

在扇面构图中，画面右侧紧致，左侧稍松。左右两侧预留一部分空间以题款和盖章。

天牛最大的特点是触须较长且呈现节状，另一个特点是其外壳上有许多白色斑点。

（二）绘画步骤

先确定水果的位置，再添加两只天牛。天牛的位置与水果不能相距太远，可以适当穿插。画出天牛后可以丰富树枝上的树叶，让画面看上去更饱满。

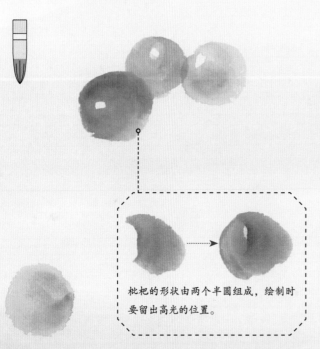

枇杷的形状由两个半圆组成，绘制时要留出高光的位置。

① 用笔肚蘸橙黄，笔尖蘸藤黄来画枇杷，画面中总共有四颗枇杷，如果两两一组会显得平均，故三颗一组，另一颗落单。

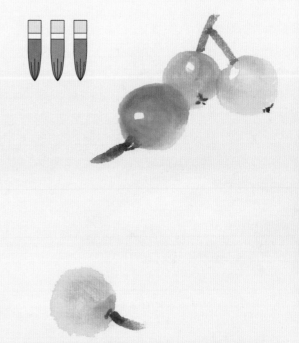

② 用花青、赭石加墨调色，再加清水减淡后画出枇杷的果柄，绘制时尽量一笔到位。接着使用重墨笔点出枇杷的果蒂。

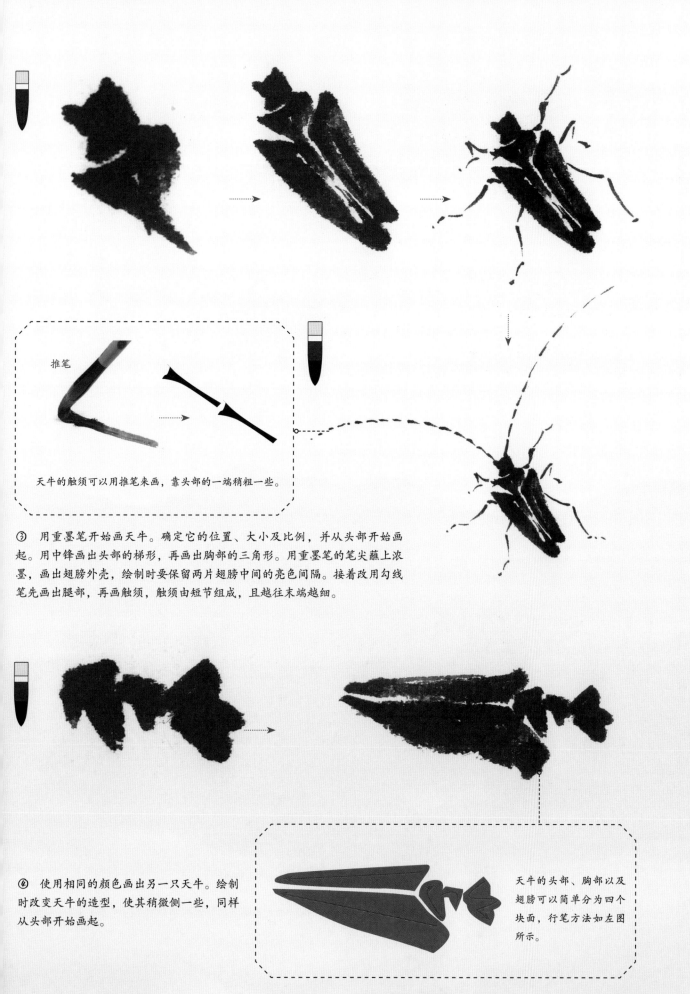

推笔

天牛的触须可以用推笔来画，靠头部的一端稍粗一些。

③ 用重墨笔开始画天牛。确定它的位置、大小及比例，并从头部开始画起。用中锋画出头部的梯形，再画出胸部的三角形。用重墨笔的笔尖蘸上浓墨，画出翅膀外壳，绘制时要保留两片翅膀中间的亮色间隔。接着改用勾线笔先画出腿部，再画触须，触须由短节组成，且越往末端越细。

④ 使用相同的颜色画出另一只天牛。绘制时改变天牛的造型，使其稍微侧一些，同样从头部开始画起。

天牛的头部、胸部以及翅膀可以简单分为四个块面，行笔方法如左图所示。

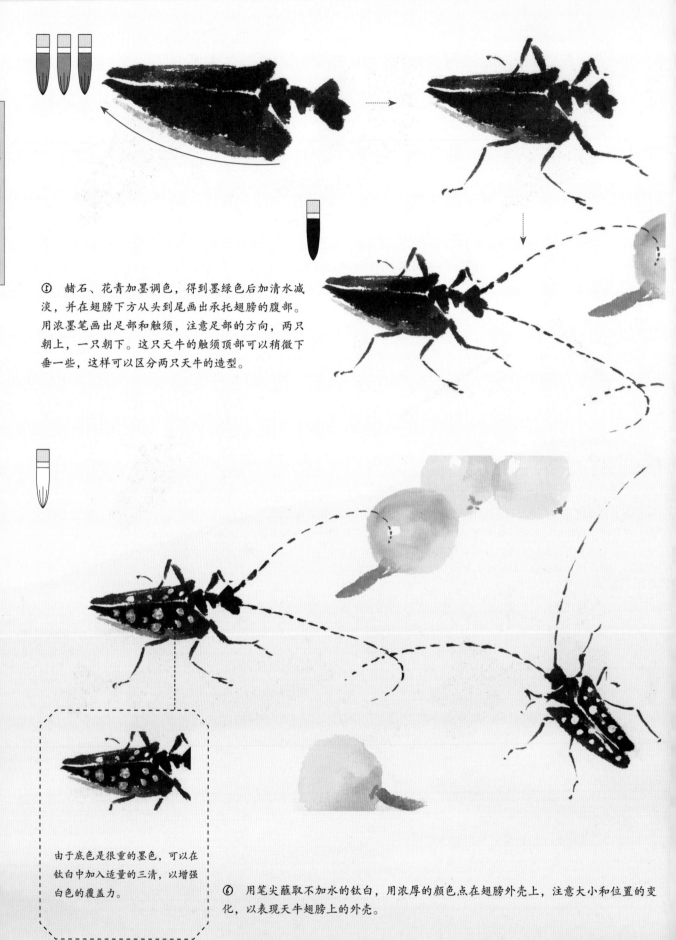

⑤ 赭石、花青加墨调色，得到墨绿色后加清水减淡，并在翅膀下方从头到尾画出承托翅膀的腹部。用浓墨笔画出足部和触须，注意足部的方向，两只朝上，一只朝下。这只天牛的触须顶部可以稍微下垂一些，这样可以区分两只天牛的造型。

由于底色是很重的墨色，可以在钛白中加入适量的三清，以增强白色的覆盖力。

⑥ 用笔尖蘸取不加水的钛白，用浓厚的颜色点在翅膀外壳上，注意大小和位置的变化，以表现天牛翅膀上的外壳。

⑦ 用大笔侧锋在枇杷上方画两片叶片，笔锋蘸取淡墨，笔尖蘸取浓墨和橄榄绿调和的颜色。叶片的形状可以潇洒随意一些，注意枇杷叶一般较大且较长，一定要准确表现这样的特点。

⑧ 枇杷叶一般有锯齿状的边缘，在用浓墨勾勒叶脉的同时，在叶片的边缘随意点出一些小点，表示叶片边缘的锯齿。

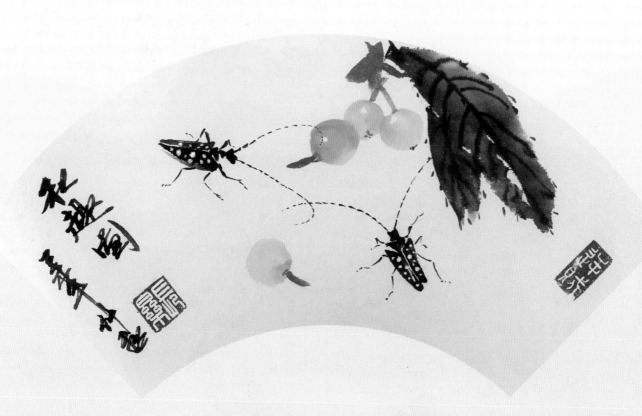

⑨ 在画面左侧预留的位置上题款，题款要根据扇面构图的边缘来决定题款字列的角度。再盖上一个压脚章和一个起首章，完成画面的绘制。

四、《泼墨虾蟹图》

虽然前文没有专门讲到虾蟹的画法，但绘制它们运用到的笔触与画鱼类似，跟着步骤来画，你会发现其实它们的画法也非常简单。

（一）构图与分析

这幅《泼墨虾蟹图》采用经典的三角形构图，可以让画面看上去更加稳固。画面中有两只虾和一只蟹，且都朝向画面的中心，这样可以让虾蟹有互动的感觉。

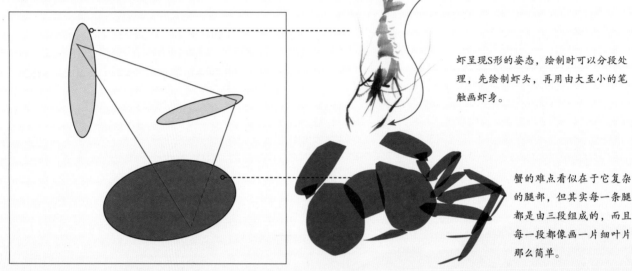

虾呈现S形的姿态，绘制时可以分段处理，先绘制虾头，再用由大至小的笔触画虾身。

蟹的难点看似在于它复杂的腿部，但其实每一条腿都是由三段组成的，而且每一段都像画一片细叶片那么简单。

（二）绘画步骤

画虾蟹应先从头部开始画起。因此，我们先从虾的头部开始绘制，再画出躯干，最后画出虾的脚、须、钳等细节。待两只虾都完成后再绘制螃蟹，从躯干着手，最后添加蟹脚。

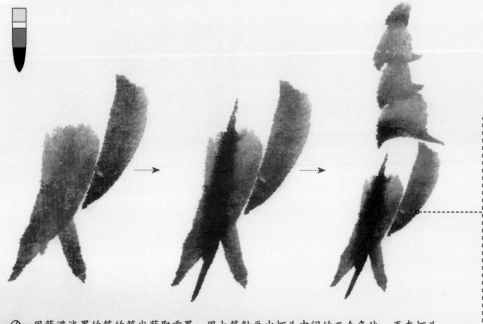

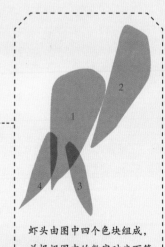

⑦ 用蘸满淡墨的笔的笔尖蘸取重墨，用大笔触画出虾头中间的二个色块。再在虾头顶部的左右两侧各画一片小色块，待画面干后用浓墨笔在正中间的虾头顶部画上一条贯穿线。接着用笔肚蘸淡墨，笔尖蘸浓墨，侧锋下笔画出半圆形的躯干。

虾头由图中四个色块组成，并根据图中的数字对应下笔的顺序。

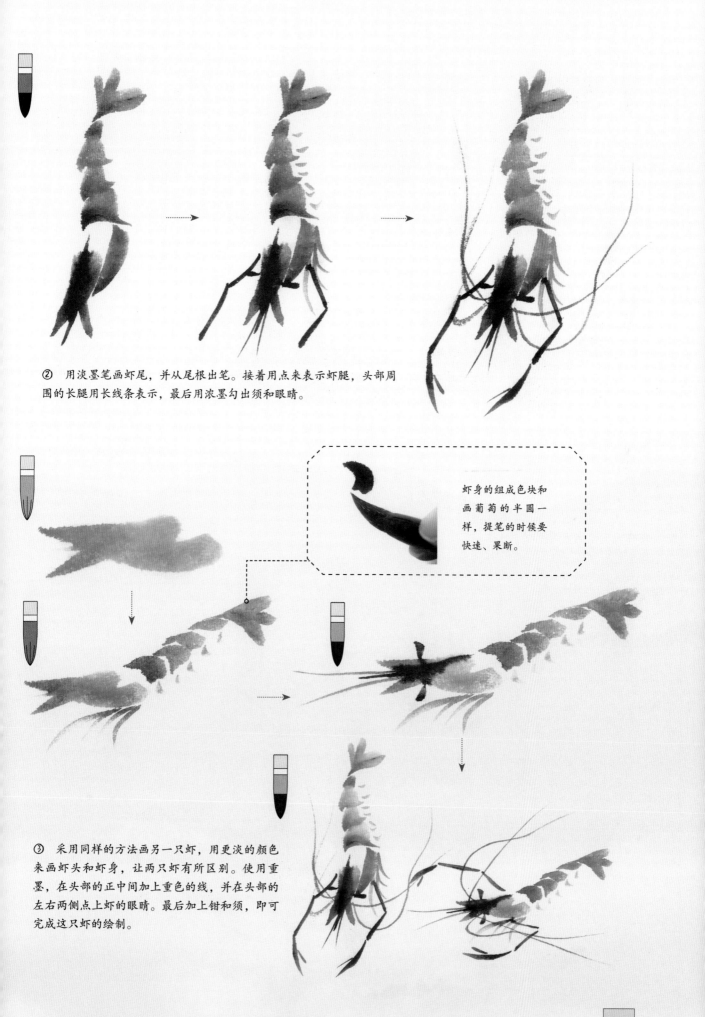

② 用淡墨笔画虾尾，并从尾根出笔。接着用点来表示虾腿，头部周围的长腿用长线条表示，最后用浓墨勾出须和眼睛。

虾身的组成色块和画葡萄的半圆一样，提笔的时候要快速、果断。

③ 采用同样的方法画另一只虾，用更淡的颜色来画虾头和虾身，让两只虾有所区别。使用重墨，在头部的正中间加上重色的线，并在头部的左右两侧点上虾的眼睛。最后加上钳和须，即可完成这只虾的绘制。

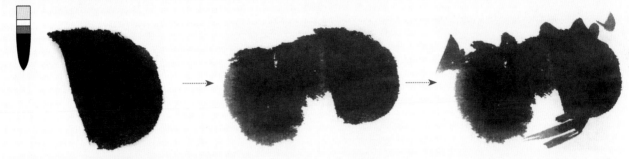

④ 用笔根处蘸取淡墨，笔肚和笔尖都蘸取重墨。先画蟹的背壳，用左右两半组合的色块，在中间加上稍小的方形色块。接着用笔尖加上背壳的锯齿以及下端的连线。

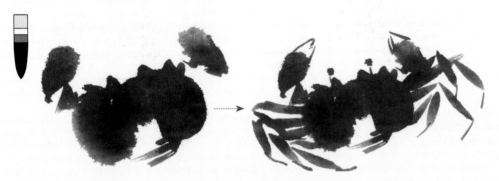

⑤ 先用点笔触画出蟹的螯，接着从背壳两侧出笔，用中锋快速提笔和收笔画出其他腿，每条腿由两节组成。用浓墨勾勒蟹螯的钳子和每条腿的前端。最后在背壳上方点上眼睛，完成螃蟹的绘制。

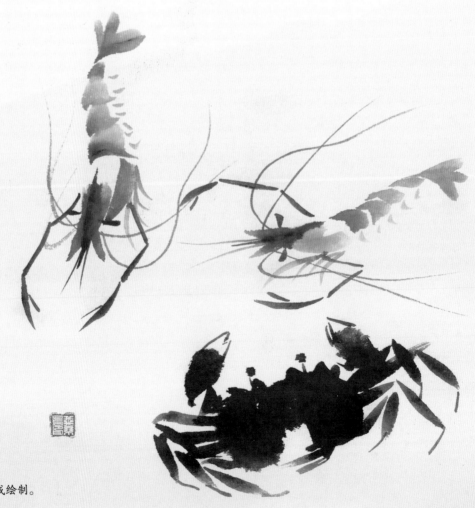

⑥ 盖上印章完成绘制。

五、《鲤鱼戏荷图》

鲤鱼在中国传统文化中是非常吉利的生物，传说鲤鱼跃过龙门就会变成龙，所以在国画中常绘制鲤鱼送于考生或晚辈，祝愿"鱼跃龙门，独占鳌头"。

（一）构图与分析

本例将采用L形构图，以荷花、荷叶作为画面的支撑，与鱼进行互动，这样更能凸显画面的趣味。这种构图能使画面中的景物层次分明，并有较强的空间感。

鲤鱼的鱼身和鱼鳍与其他家鱼并无太大区别，最大的特点在于它的窄头和鱼须。只需要画出嘴边的鱼须和身上整齐的鳞片，以及较大的肚子，这样就能和其他鱼类做出区别了。

（二）绘画步骤

先从两条鱼的部分开始绘制，细致描绘出鱼的动态与细节，再画出靠后的荷叶与荷花。绘制时可以运用泼墨等技法，将荷花和荷叶画得洒脱一些，从而突出精致的鲤鱼。

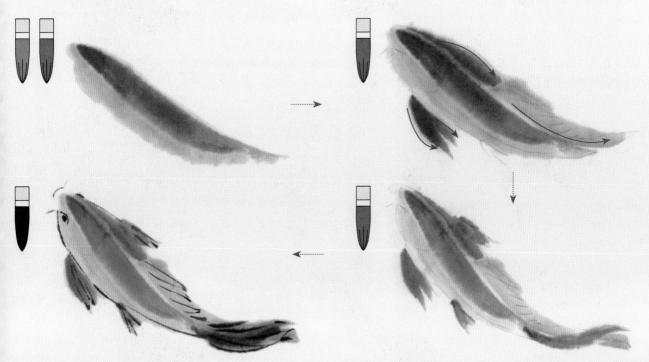

① 先用笔蘸清墨以中锋画出鱼的身体，在墨色未干时晕染上一层淡墨。先用清墨画出背鳍，然后用淡墨画出另一半的鱼身，最后再画出胸鳍。同样还是用淡墨画出背鳍，待墨色稍干后，用小笔蘸重墨画出鱼鳍和鱼尾的轮廓。

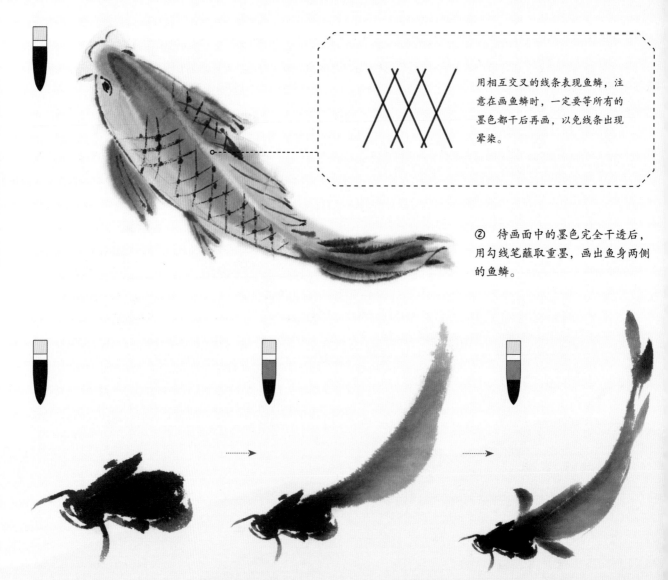

用相互交叉的线条表现鱼鳞，注意在画鱼鳞时，一定要等所有的墨色都干后再画，以免线条出现晕染。

② 待画面中的墨色完全干透后，用勾线笔蘸取重墨，画出鱼身两侧的鱼鳞。

③ 先用重墨勾出另一条鱼的头部细节，再用淡墨笔的笔尖蘸重墨，以侧锋下笔画出鱼身，最后用中锋画出鱼鳍和鱼尾。注意，鱼鳍和鱼尾要有区别，除了形状上有些差别，鱼尾的剪刀形分叉可以画得更开一些。

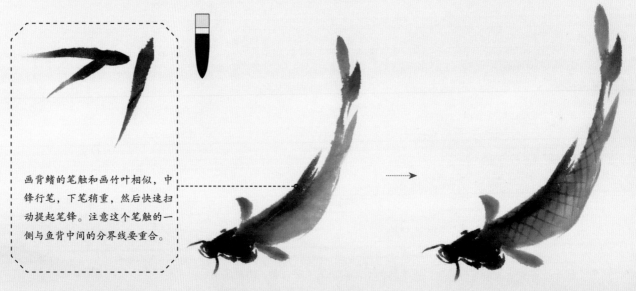

画背鳍的笔触和画竹叶相似，中锋行笔，下笔稍重，然后快速扫动提起笔锋。注意这个笔触的一侧与鱼背中间的分界线要重合。

④ 用笔蘸取浓度较高的浓墨，在两侧鱼背中间一笔画出背鳍，最后用勾线笔以同样的方法画出网格状的鱼鳞。

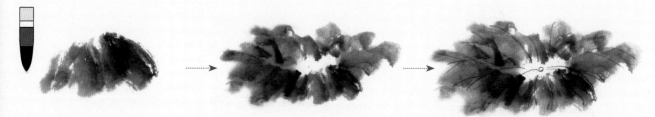

⑤ 用笔腹调和花青与头绿后，用笔尖蘸取少量重墨，以侧锋起笔结合泼墨的方式画出荷叶。在墨色还没有完全干燥的时候，用勾线笔蘸取重墨勾出荷叶的叶脉。注意，要在荷叶的中心画上一个圆形，再从圆形向外四散画出叶脉。

⑥ 笔肚蘸取稀释的大红，笔尖蘸取浓厚的大红，在靠近荷叶的上方绘制一朵花苞。花苞的形状较为收拢，看上去呈水滴状，侧面有一瓣略微张开的花瓣。

⑦ 用笔肚蘸取稀释的大红，笔尖蘸取浓度较高的大红，侧锋画出荷花的花瓣。蘸取头绿与花青进行调和后用清水稀释，以顿笔的方式绘制荷叶的茎。接着用勾线笔蘸取大红，勾出轮廓线以及花瓣纹理，最后用淡墨点刺。

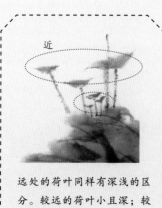

近

远处的荷叶同样有深浅的区分。较远的荷叶小且深；较近的荷叶大且浅。

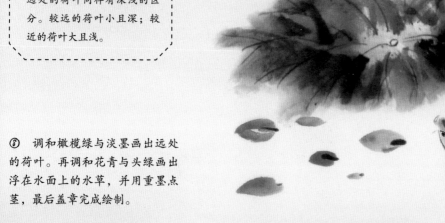

⑧ 调和橄榄绿与淡墨画出远处的荷叶。再调和花青与头绿画出浮在水面上的水草，并用重墨点茎，最后盖章完成绘制。

六、《柳枝轻拂燕子斜》

本例用简单的大色块拼凑组合成燕子，并以合理的组合方式表现其姿态。前文我们学习了简单的柳条画法，现在加大难度画出柳树的一部分，让画面看上去更丰富。

（一）构图与分析

我们分别以五只向不同方向飞行的燕子作为画面的重心。注意，虽然角度不同，但整体的朝向都是向左的，与左上角的柳枝形成呼应，从而增添画面的趣味性。

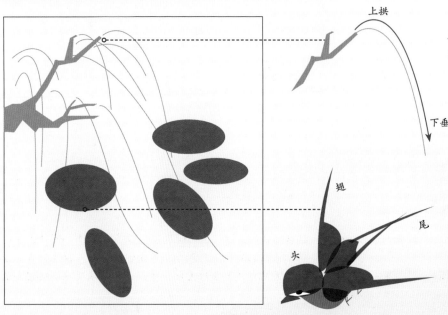

柳枝的特点较为明显，柳条与枝干衔接处有向上拱的趋势后，再向下垂。

物体最鲜明的特点一是形状特征，二就是颜色。就燕子而言，像剪刀一样的尾巴是它的第一特征；腹部的红棕色和背部的黑色是第二特征。

（二）绘画步骤

这幅《柳枝轻拂燕子斜》分两部分完成，先从燕子的部分开始，以简单的色块表现燕子的躯干，再添加眼睛、尾巴和腹部的细节，完成画面中所有的燕子后添加柳枝、柳叶。

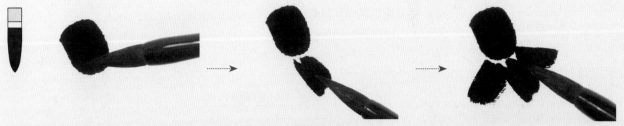

① 先选择画面中最靠下的燕子进行绘制。用毛笔蘸满重墨，侧锋行笔绘制头部，再以中锋行笔，仅用两笔表现燕子的躯干。接着以侧锋画出背部两边的翅膀，使背部与翅膀呈"小"字形。

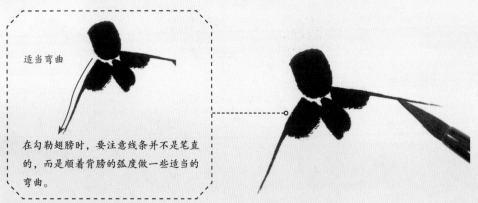

适当弯曲

在勾勒翅膀时，要注意线条并不是笔直的，而是顺着背膀的弧度做一些适当的弯曲。

② 用笔尖蘸浓厚的重墨，以中锋下笔勾勒表现翅膀羽毛的线条。

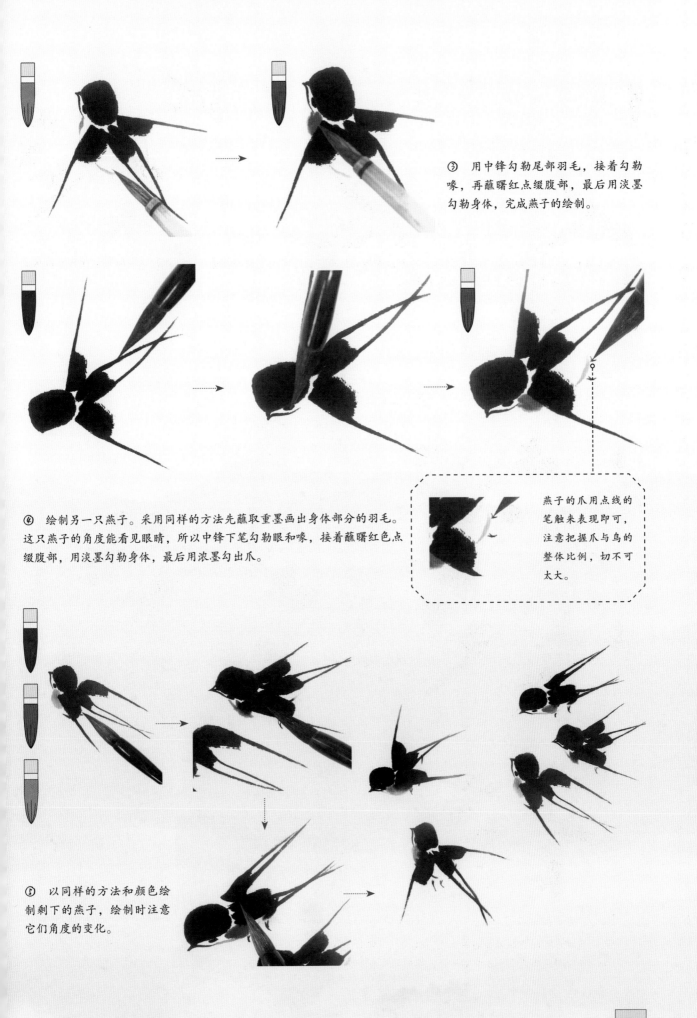

③ 用中锋勾勒尾部羽毛，接着勾勒喙，再蘸曙红点缀腹部，最后用淡墨勾勒身体，完成燕子的绘制。

燕子的爪用点线的笔触来表现即可，注意把握爪与鸟的整体比例，切不可太大。

④ 绘制另一只燕子。采用同样的方法先蘸取重墨画出身体部分的羽毛。这只燕子的角度能看见眼睛，所以中锋下笔勾勒眼和喙，接着蘸曙红色点缀腹部，用淡墨勾勒身体，最后用浓墨勾出爪。

⑤ 以同样的方法和颜色绘制剩下的燕子，绘制时注意它们角度的变化。

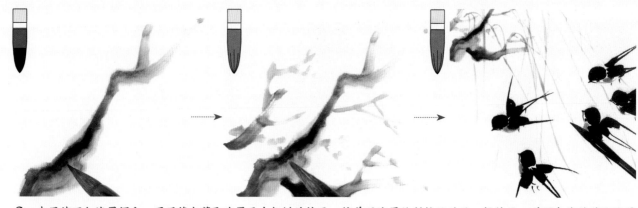

⑥　先用赭石加淡墨调和，再用笔尖蘸取浓墨画出柳树的枝干。接着用淡墨绘制较远的另一根枝干，并用勾线笔蘸取淡墨勾出柳条。绘制时要注意柳条有弧度和长短的变化。

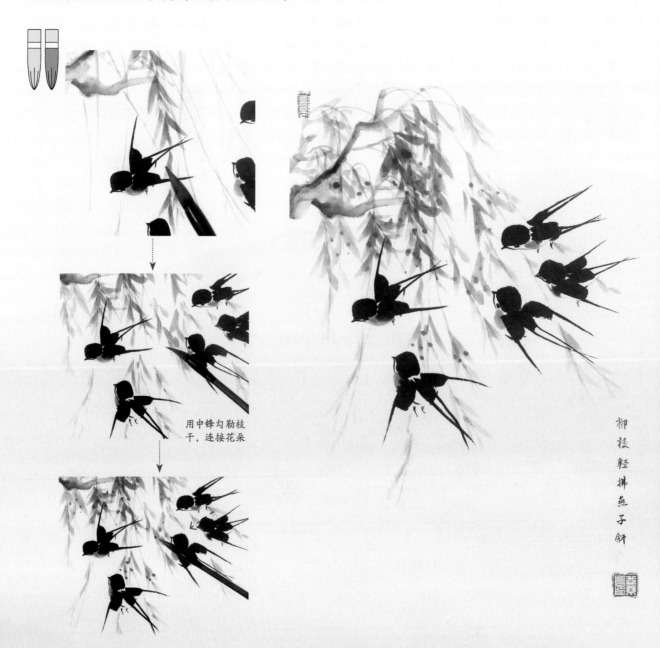

用中锋勾勒枝干，连接花朵

柳枝轻拂燕子斜

⑦　用浓厚的花青加藤黄调成绿色，以"人"字形绘制靠前的柳叶。用清水稀释颜色后画出靠后的柳叶，使层次更加分明。接着点出小点以丰富柳叶，最后题款盖章完成绘制。

七、《坐江羡鱼图》

本例画一组鱼和鸟结合的画面，这里选择绘制鲈鱼。所谓"江上往来人，但爱鲈鱼美。"鲜美的鲈鱼不仅令文人骚客垂涎，也令小鸟美慕。

（一）构图与分析

画面主要分为两部分，一是以平视角度观察到的树枝和鸟；二是以俯视角度观察到的水面和游鱼。

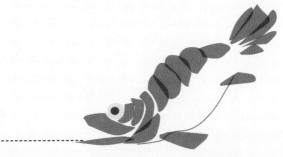

鱼在画面的右下方，鸟在画面的左上方，使它们形成对比。鲈鱼的画法很简单，也是用色块拼接完成的，如上图所示，它的色块集中在背部，画法与虾的画法类似。

（二）绘画步骤

首先画鱼头，确定了鱼头的位置才能准确地画出鱼身的位置。接着画出鸟，最后添加树枝及水面的倒影。

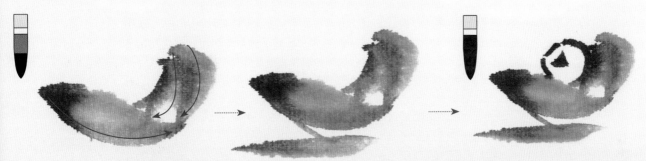

① 笔肚蘸取淡墨，笔尖稍蘸重墨用带弧度的色块表示嘴巴，再以两个色块组成一个船形。接着在下方画出一条水平色块表示下巴，最后用重墨在船形中间的凹陷处画上圆形的眼睛。

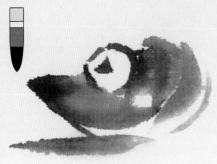

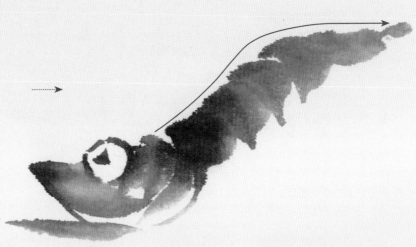

② 同样用淡墨笔的笔尖蘸重墨，沿着鱼头的后方画出腮的色块。再往后延伸，直接画到鱼尾，注意画色块时在背的中间部分要有拱起的弧线。

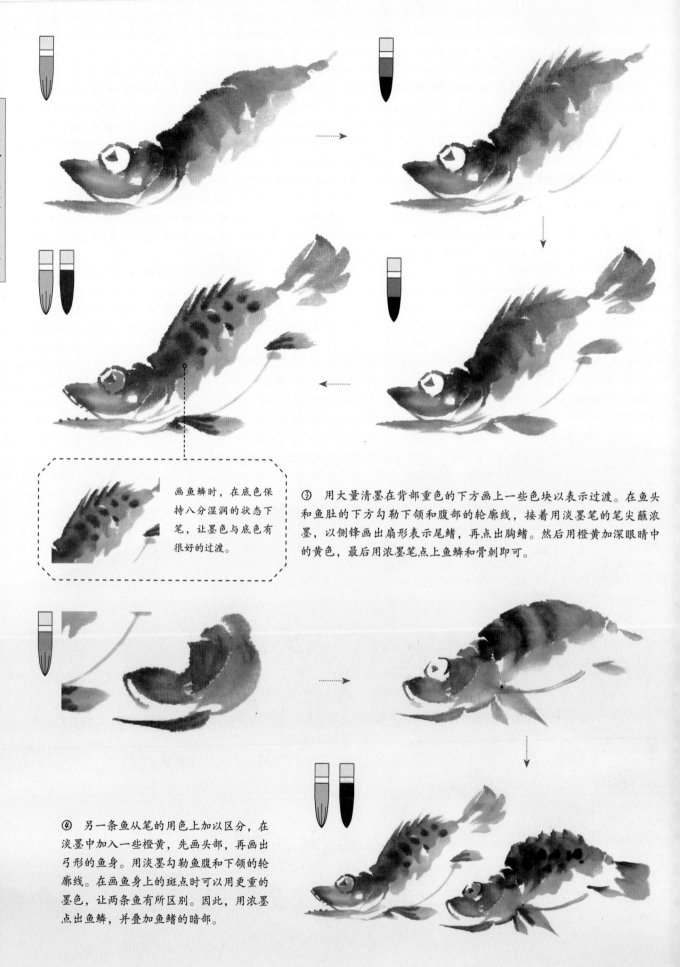

画鱼鳞时，在底色保持八分湿润的状态下笔，让墨色与底色有很好的过渡。

③ 用大量清墨在背部重色的下方画上一些色块以表示过渡。在鱼头和鱼肚的下方勾勒下颌和腹部的轮廓线，接着用淡墨笔的笔尖蘸浓墨，以侧锋画出扇形表示尾鳍，再点出胸鳍。然后用橙黄加深眼睛中的黄色，最后用浓墨笔点上鱼鳞和骨刺即可。

④ 另一条鱼从笔的用色上加以区分，在淡墨中加入一些橙黄，先画头部，再画出弓形的鱼身。用淡墨勾勒鱼腹和下颌的轮廓线。在画鱼身上的斑点时可以用更重的墨色，让两条鱼有所区别。因此，用浓墨点出鱼鳞，并叠加鱼鳍的暗部。

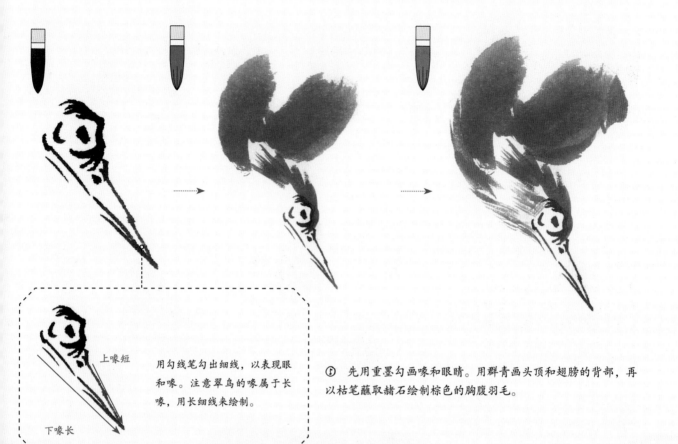

上喙短

下喙长

用勾线笔勾出细线,以表现眼和喙。注意翠鸟的喙属于长喙,用长细线来绘制。

⑤ 先用重墨勾画喙和眼睛。用群青画头顶和翅膀的背部,再以枯笔蘸取赭石绘制棕色的胸腹羽毛。

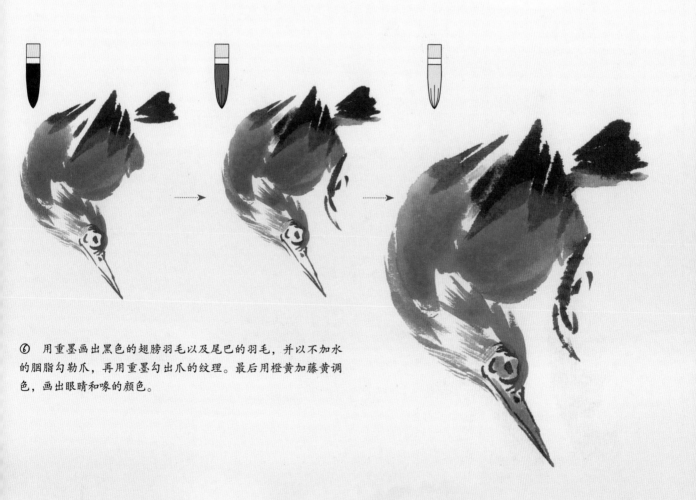

⑥ 用重墨画出黑色的翅膀羽毛以及尾巴的羽毛,并以不加水的胭脂勾勒爪,再用重墨勾出爪的纹理。最后用橙黄加藤黄调色,画出眼睛和喙的颜色。

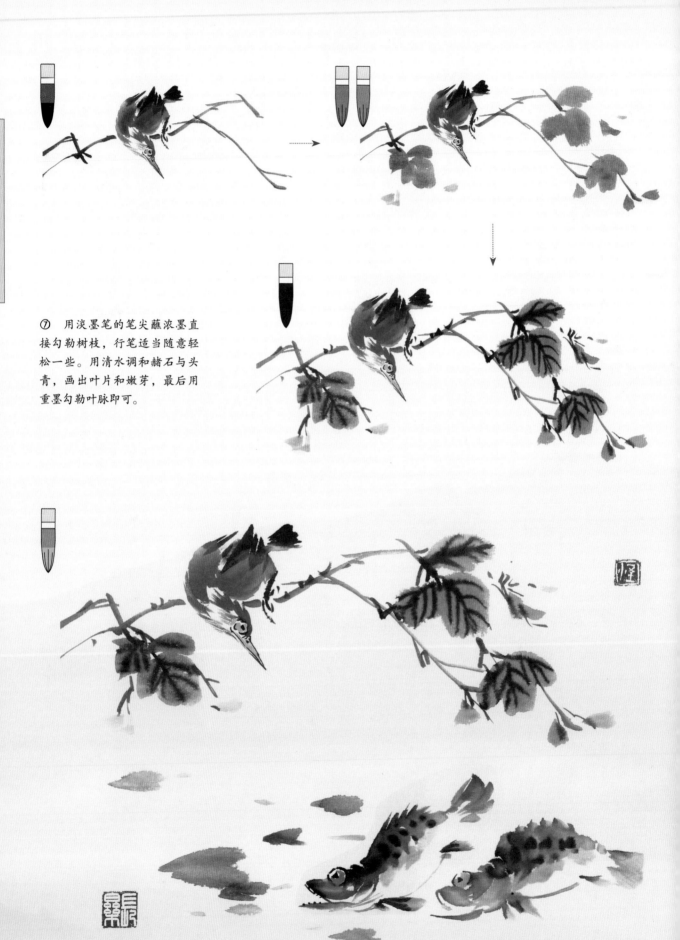

⑦ 用淡墨笔的笔尖蘸浓墨直接勾勒树枝，行笔适当随意轻松一些。用清水调和赭石与头青，画出叶片和嫩芽，最后用重墨勾勒叶脉即可。

⑧ 用蘸有橄榄绿的笔的笔尖蘸取藤黄，侧锋下笔画点，组合画出水面上的水草。最后盖章完成绘制。

飞禽走兽

第五章

中国画中的动物创作有较高的难度，需要捕捉并表现动物的神韵。本章将通过分析各种飞禽走兽的特点，从构图与细节部分进行讲解，并结合墨线、提顿、皴擦等笔法来表现动物的姿态。

一、《小犬迎春图》

斑点狗的特征非常明显，全身有大小不同的黑斑，属于短毛犬。在本例中我们要先抓住狗的肢体特征，再来绘制斑纹及周围的元素。

（一）构图与分析

画面整体的构图较为简单，以狗作为画面的中心，左上与右侧增加一些点景元素作为搭配，使画面整体较为平衡。

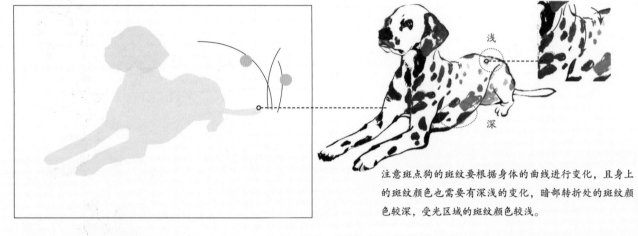

注意斑点狗的斑纹要根据身体的曲线进行变化，且身上的斑纹颜色也需要有深浅的变化，暗部转折处的斑纹颜色较深，受光区域的斑纹颜色较浅。

（二）绘画步骤

先从头部开始绘制，用大块笔触表现头部的斑纹及轮廓，然后勾勒前肢，再绘制尾巴及后肢，最后添加一些点景元素，以丰富画面。

沿图中箭头的方向，分别用两笔画出斑点狗的眼眶。

① 先用浓墨画出斑点狗的眼睛以及周围的斑点，接着用较大的笔来勾画斑点狗的鼻子和嘴巴。鼻子可以用大笔触去点画，而嘴巴和下巴则需要用较细的笔尖去勾勒，收笔时轻轻顿一下。

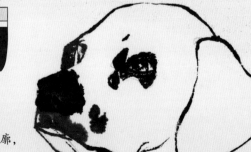

② 用中号笔的笔尖去勾勒斑点狗头部的轮廓，注意笔触要圆滑。

中国传统国画基础入门——动物

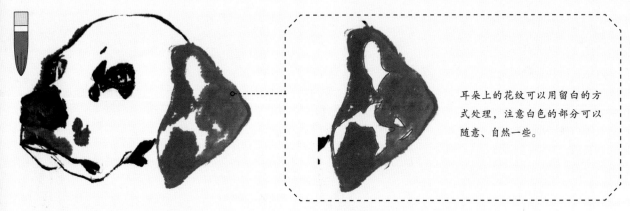

耳朵上的花纹可以用留白的方式处理，注意白色的部分可以随意、自然一些。

③ 用较大的笔触调淡墨，画出耳朵上的花纹，尽量让耳朵的边缘有墨色，避免与面部混为一谈。

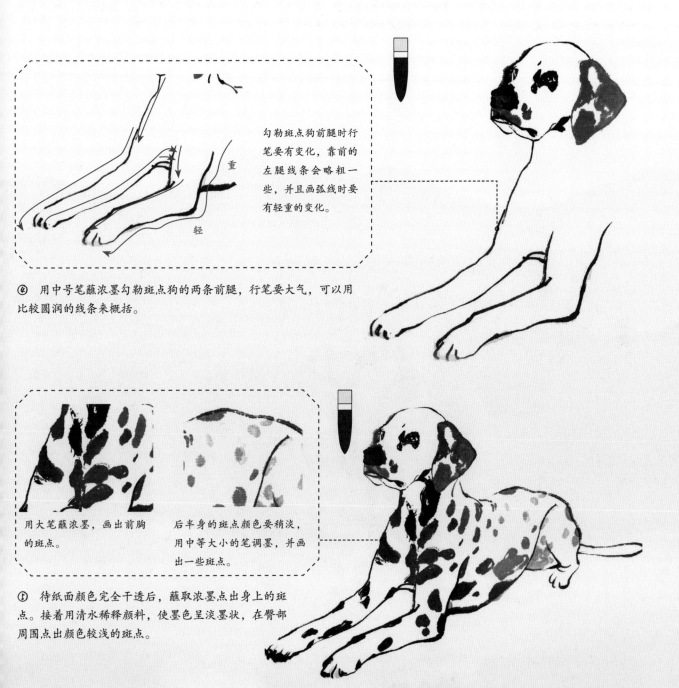

勾勒斑点狗前腿时行笔要有变化，靠前的左腿线条会略粗一些，并且画弧线时要有轻重的变化。

重

轻

④ 用中号笔蘸浓墨勾勒斑点狗的两条前腿，行笔要大气，可以用比较圆润的线条来概括。

用大笔蘸浓墨，画出前胸的斑点。

后半身的斑点颜色要稍淡，用中等大小的笔调墨，并画出一些斑点。

⑤ 待纸面颜色完全干透后，蘸取浓墨点出身上的斑点。接着用清水稀释颜料，使墨色呈淡墨状，在臀部周围点出颜色较浅的斑点。

⑥ 用笔肚蘸取橙黄，笔尖蘸取朱砂画出花朵。用头绿与淡墨调出一种深绿色，画出向上的叶片。用笔画出一条较长且弯曲的叶片，在绘制时可分两步完成，先拉出一根向上的线条，笔尖渐入与向上的叶片相接，均匀地画出弯曲的叶片。在根部添加一些小草，使兰草更加丰富完整。用笔蘸取橙黄，画一朵含苞欲放的兰花。

⑦ 蘸取少量的鹅黄与淡墨调和，画出蝴蝶翅膀的底色。加入清墨，用笔尖勾勒蝴蝶的躯干及翅膀的局部轮廓。

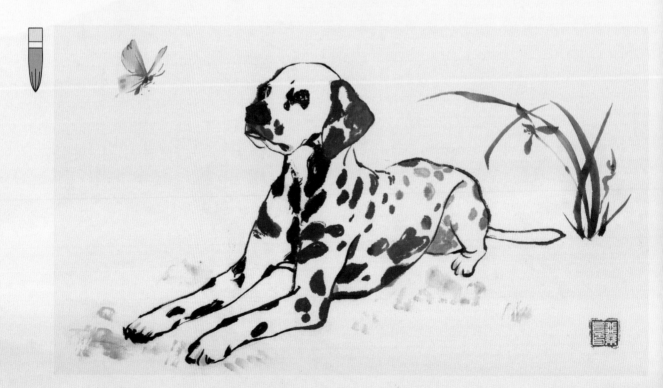

⑧ 用三绿调和清水，用干笔蘸少量颜料点擦出草地的感觉，最后盖章完成绘制。

二、《雄鸡报春图》

画鸡，其最难的是绘制头部以及身姿，由于小鸡、公鸡和母鸡的形象差距很大，下面将选择最具代表性的公鸡进行讲解。

（一）构图与分析

本例画面布局简单，以雄鸡的侧面进行描绘，底部适当加入山石作为点景元素。鸡的两大特点，一是头部的鸡冠，二是元宝形的身体。

写意画重"意"不重"形"，所以为了强调公鸡打鸣时蓬勃、雄伟的身姿，将其胸部放大，将画面的重心集中在颈肩的位置。

（二）绘画步骤

画鸡需要先从头部入手，在绘制时可以适当夸张地提炼头部的特征。接着画出颈部和身体的羽毛，结合笔触表现羽毛的走势，最后画出爪和山石配景即可。

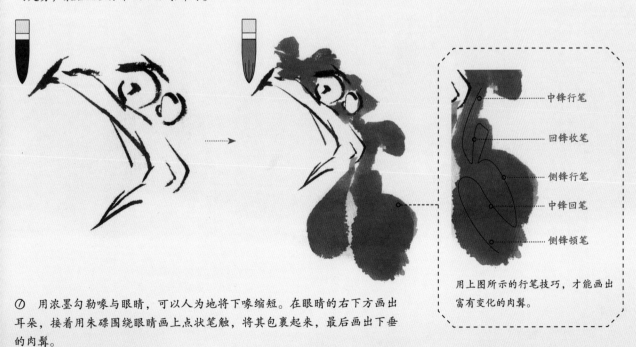

中锋行笔

回锋收笔

侧锋行笔

中锋回笔

侧锋顿笔

用上图所示的行笔技巧，才能画出富有变化的肉髯。

① 用浓墨勾勒喙与眼睛，可以人为地将下喙缩短。在眼睛的右下方画出耳朵，接着用朱磦围绕眼睛画上点状笔触，将其包裹起来，最后画出下垂的肉髯。

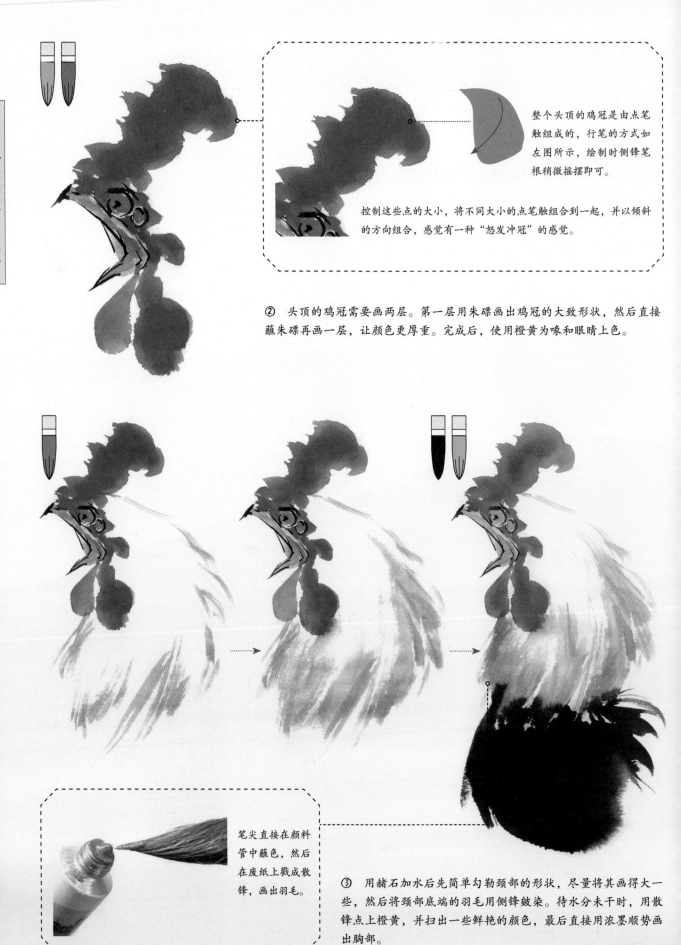

整个头顶的鸡冠是由点笔触组成的，行笔的方式如左图所示，绘制时侧锋笔根稍微摇摆即可。

控制这些点的大小，将不同大小的点笔触组合到一起，并以倾斜的方向组合，感觉有一种"怒发冲冠"的感觉。

② 头顶的鸡冠需要画两层。第一层用朱磦画出鸡冠的大致形状，然后直接蘸朱磦再画一层，让颜色更厚重。完成后，使用橙黄为喙和眼睛上色。

笔尖直接在颜料管中蘸色，然后在废纸上戳成散锋，画出羽毛。

③ 用赭石加水后先简单勾勒颈部的形状，尽量将其画得大一些，然后将颈部底端的羽毛用侧锋皴染。待水分未干时，用散锋点上橙黄，并扫出一些鲜艳的颜色，最后直接用浓墨顺势画出胸部。

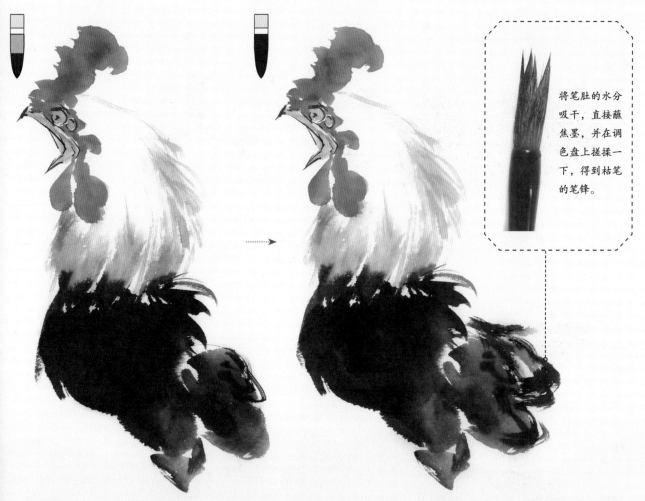

将笔肚的水分吸干,直接蘸焦墨,并在调色盘上搓揉一下,得到枯笔的笔锋。

④ 浓墨笔蘸水稀释,笔尖蘸饱和的浓墨绘制连接胸部的笔触,在其右下方画上两条重色表示腿部。再蘸上焦墨,改用散锋在腿部上方画出月牙状线条,以表示翅膀的羽毛。

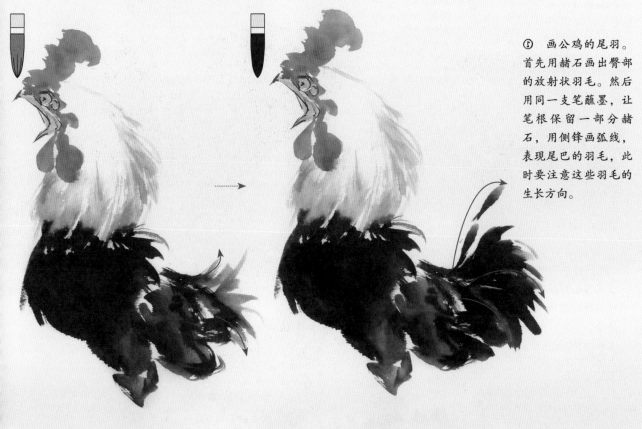

⑤ 画公鸡的尾羽。首先用赭石画出臀部的放射状羽毛。然后用同一支笔蘸墨,让笔根保留一部分赭石,用侧锋画弧线,表现尾巴的羽毛,此时要注意这些羽毛的生长方向。

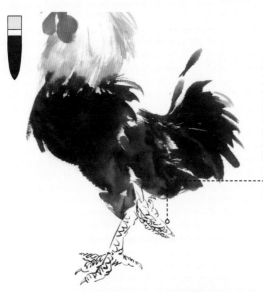

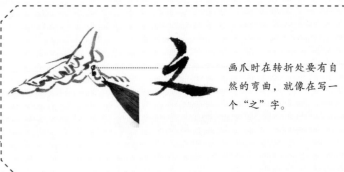

画爪时在转折处要有自然的弯曲，就像在写一个"之"字。

⑥ 用浓墨以中锋行笔，将爪的外形勾勒出来，同时也要勾勒爪上的纹理。注意爪的结构，尽量将其画得粗大一些。

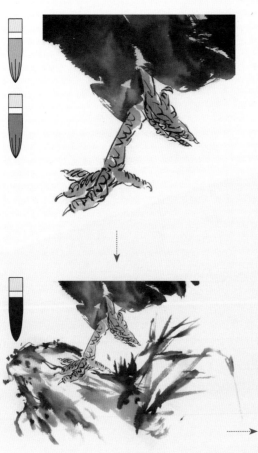

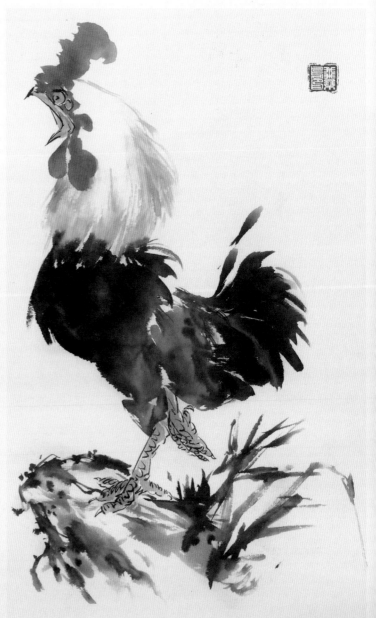

⑦ 用橙黄和少量赭石调色，为爪上色。接着用该色加墨调和，适当加以清水改变其浓淡，画出雄鸡所处的山石，加水减淡颜色后皴染，再加浓墨画杂草以及点苔。最后盖章完成绘制。

三、《松鹰图》

　　鹰属于猛禽，当其飞翔时，威猛凌厉，有鹰击长空、鹏程万里之美；当其静止时，眼光犀利，有高瞻远瞩之美。在绘制时，可以运用泼墨的笔法去表现其造型，画出写意的雄鹰。

（一）构图与分析

　　本例画面中的构图分布主要以下半部分为绘制重点，上半部分会预留一些空间用于题款，这种构图能让画面的空间感更开阔。

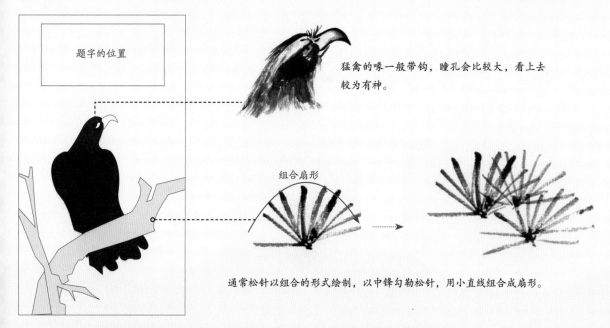

猛禽的喙一般带钩，瞳孔会比较大，看上去较为有神。

组合扇形

通常松针以组合的形式绘制，以中锋勾勒松针，用小直线组合成扇形。

（二）绘画步骤

　　绘制时先从鹰的头部开始，注意要画出猛禽的喙和眼部的特点，再结合墨法与笔法画出背部的羽毛，接着勾勒爪，最后画出底部周围的松枝。

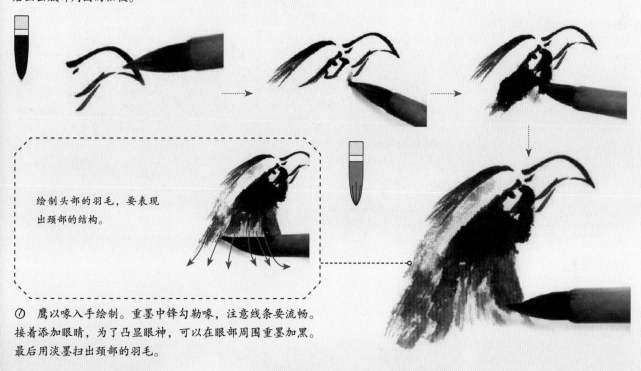

绘制头部的羽毛，要表现出颈部的结构。

①　鹰以喙入手绘制。重墨中锋勾勒喙，注意线条要流畅。接着添加眼睛，为了凸显眼神，可以在眼部周围重墨加黑。最后用淡墨扫出颈部的羽毛。

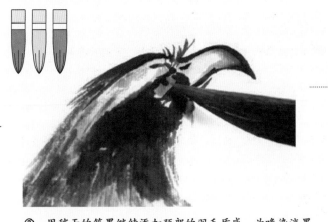

② 用稍干的笔墨继续添加颈部的羽毛质感。为喙染淡墨，并勾勒嘴边的小羽毛。接着用硃磦绘制眼睛的颜色，最后用淡藤黄为喙染色，完成头部的绘制。

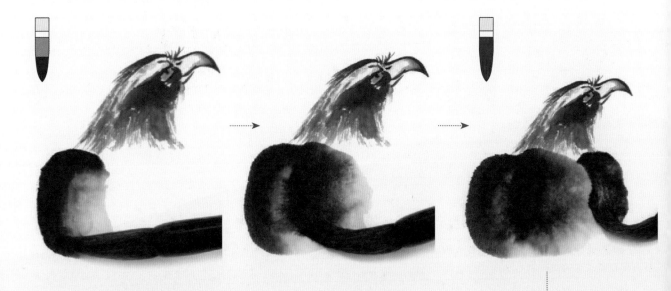

用泼墨法概括雄鹰背部的羽毛。

用重墨表现内部轮廓

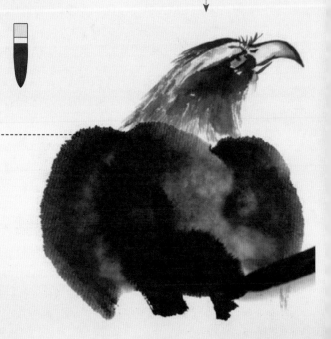

③ 绘制身体，先用笔肚调淡墨，笔尖蘸重墨，侧锋下笔，分出墨色的层次。绘制背部的大面积形状，然后蘸取重墨，以小侧锋的笔触整理轮廓造型。

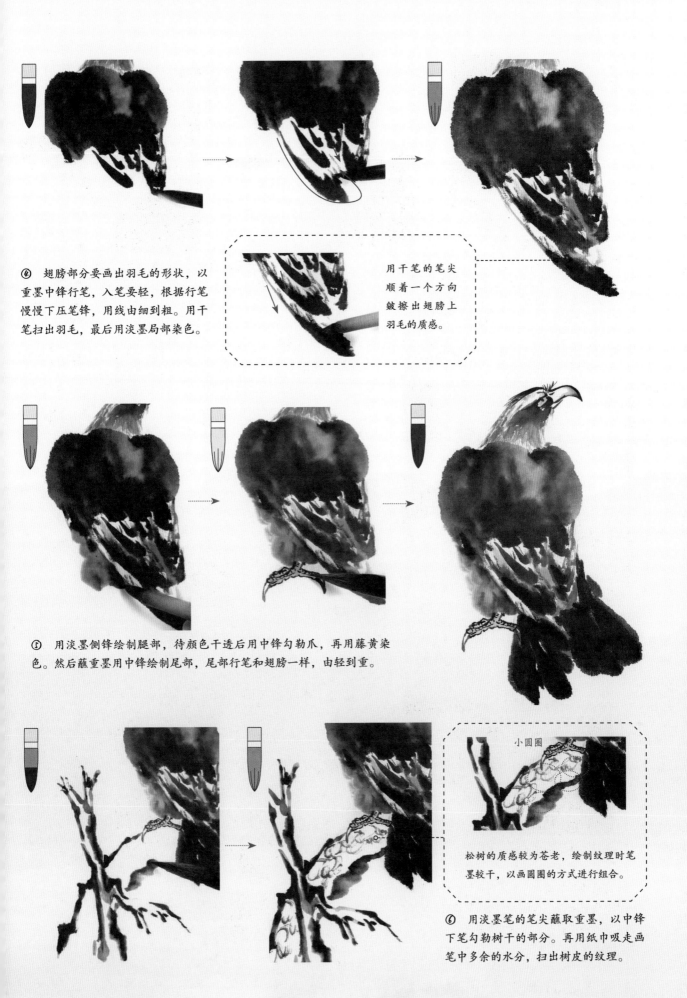

④ 翅膀部分要画出羽毛的形状，以重墨中锋行笔，入笔要轻，根据行笔慢慢下压笔锋，用线由细到粗。用干笔扫出羽毛，最后用淡墨局部染色。

用干笔的笔尖顺着一个方向皴擦出翅膀上羽毛的质感。

⑤ 用淡墨侧锋绘制腿部，待颜色干透后用中锋勾勒爪，再用藤黄染色。然后蘸重墨用中锋绘制尾部，尾部行笔和翅膀一样，由轻到重。

小圆圈

松树的质感较为苍老，绘制纹理时笔墨较干，以画圆圈的方式进行组合。

⑥ 用淡墨笔的笔尖蘸取重墨，以中锋下笔勾勒树干的部分。再用纸巾吸走画笔中多余的水分，扫出树皮的纹理。

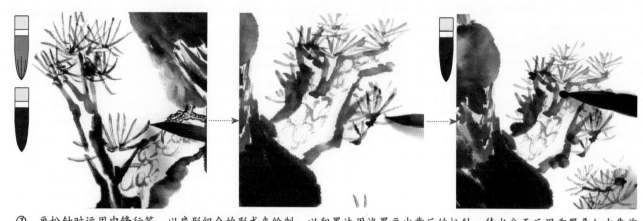

⑦ 画松针时运用中锋行笔，以扇形组合的形式来绘制。以积墨法用淡墨画出靠后的松针，待水分干后用重墨叠加出靠前的松针。最后用重墨在枝干上点苔，增加松树的苍劲质感。

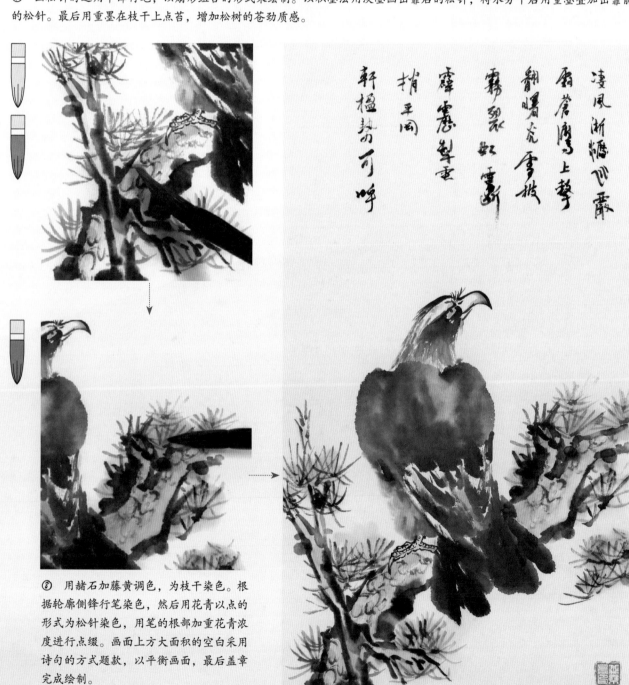

⑧ 用赭石加藤黄调色，为枝干染色。根据轮廓侧锋行笔染色，然后用花青以点的形式为松针染色，用笔的根部加重花青浓度进行点缀。画面上方大面积的空白采用诗句的方式题款，以平衡画面，最后盖章完成绘制。

凌风渐糖飞霰
霜苍庸鹰上擎
翻喟瓷雪披
霜烈虹雪断
霹雳驱重
捎乎冈
轩楹势可呼

四、《秋爽芦高鹤舞图》

鹤的羽色分为黑、白、红三色。头顶的局部羽毛为赤红色，这也是它最明显的特征。喉、颊和颈的大部分为暗褐色，其余部位都为白色。鹤整体的体态飘逸雅致，鸣声超凡不俗，被誉为高雅、长寿的象征。

（一）构图与分析

本例采用经典的三分法构图，画面中的两只鹤分别以高矮不同的姿势朝向左右，这样能在突出主题的同时，制约画面的平衡。

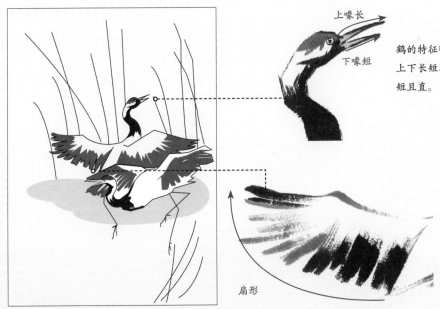

上喙长

下喙短

鹤的特征明显，头顶处有红色的斑块，并且它的喙上下长短不一，上喙长且带有一定弧度；下喙相对短且直。

扇形

鹤的翅膀羽毛有淡墨和重墨的用色区别，靠近身体的主羽颜色要深一些，边缘的颜色较浅，整体呈扇形。

（二）绘画步骤

绘制时先从鹤的头部开始绘制，注意要画出头部红色斑块的特点。再结合墨法与笔法画出背部的羽毛，接着勾勒爪。最后画出周围的芦苇，注意芦苇的颜色稍浅，以此来突出作为主体的鹤。

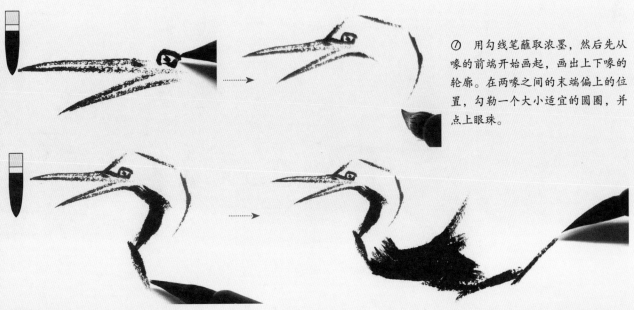

① 用勾线笔蘸取浓墨，然后先从喙的前端开始画起，画出上下喙的轮廓。在两喙之间的末端偏上的位置，勾勒一个大小适宜的圆圈，并点上眼珠。

② 使用重墨以笔尖切笔的方式画出脖子的形状，注意从下喙到脖子的下半部分，要用更粗的线条来画。行笔到脖子的中段时采用涂色的方式，将整个脖子统一涂上墨色，直到肩部断开。

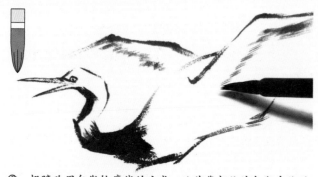
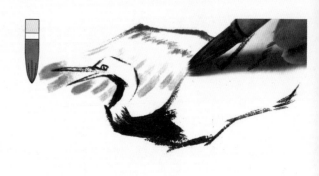

③ 翅膀改用勾勒轮廓线的方式，从其背部往外勾勒身体的轮廓。首先使用清墨勾勒翅膀轮廓，并在翅膀的下方采用丝毛的方式，画出翅膀的转折。

④ 蘸取淡墨，将笔锋前端在瓷盘边缘刮成扁平的形状，从翅膀的主羽尖端开始，向内快速扫出羽毛的效果。

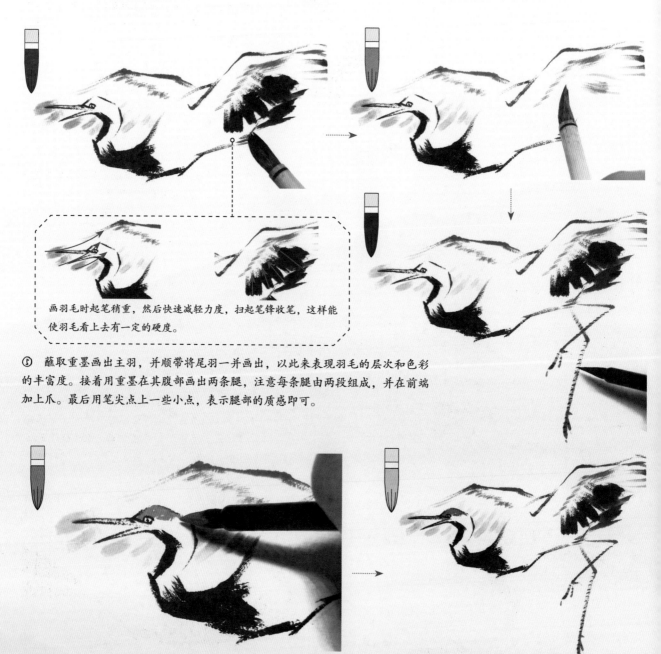

画羽毛时起笔稍重，然后快速减轻力度，扫起笔锋收笔，这样能使羽毛看上去有一定的硬度。

⑤ 蘸取重墨画出主羽，并顺带将尾羽一并画出，以此来表现羽毛的层次和色彩的丰富度。接着用重墨在其腹部画出两条腿，注意每条腿由两段组成，并在前端加上爪。最后用笔尖点上一些小点，表示腿部的质感即可。

⑥ 接下来使用较浓的朱砂，在鹤的头顶部分填涂一个红色色块，表现丹顶鹤的特征。使用鹅黄加入大量清水减淡，用该色将喙和眼睛部分全部涂上颜色，以丰富色彩表现，完成这只鹤的绘制。

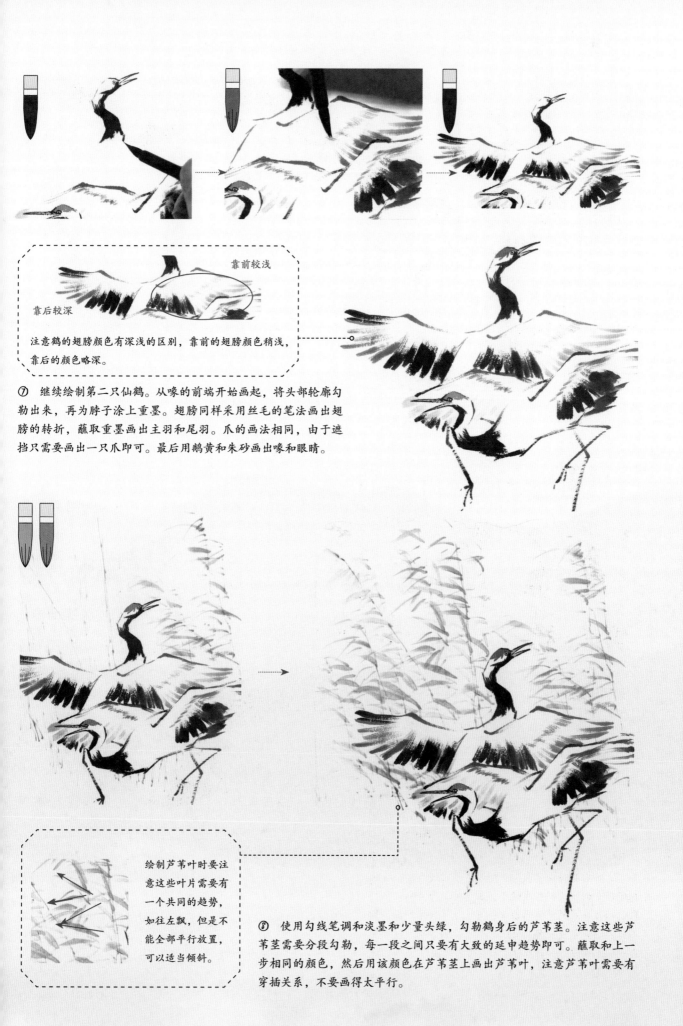

靠前较浅

靠后较深

注意鹤的翅膀颜色有深浅的区别，靠前的翅膀颜色稍浅，靠后的颜色略深。

⑦ 继续绘制第二只仙鹤。从喙的前端开始画起，将头部轮廓勾勒出来，再为脖子涂上重墨。翅膀同样采用丝毛的笔法画出翅膀的转折，蘸取重墨画出主羽和尾羽。爪的画法相同，由于遮挡只需要画出一只爪即可。最后用鹅黄和朱砂画出喙和眼睛。

绘制芦苇叶时要注意这些叶片需要有一个共同的趋势，如往左飘，但是不能全部平行放置，可以适当倾斜。

⑧ 使用勾线笔调和淡墨和少量头绿，勾勒鹤身后的芦苇茎。注意这些芦苇茎需要分段勾勒，每一段之间只要有大致的延申趋势即可。蘸取和上一步相同的颜色，然后用该颜色在芦苇茎上画出芦苇叶，注意芦苇叶需要有穿插关系，不要画得太平行。

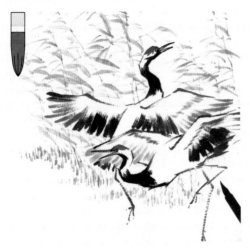

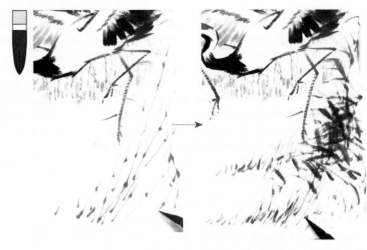

⑨ 在芦苇茎的底部地面上，用淡墨画上下排列的小点，表示地面的小草。

⑩ 绘制靠前的芦苇，此处的芦苇画法与之前一致，只不过用到的墨色更浓，这样画出的芦苇才会有前后空间的层次感。

由于风的方向是统一的，因此在画芦苇花时要与芦苇保持相同的方向，并用干燥的笔墨点出细碎的笔触。

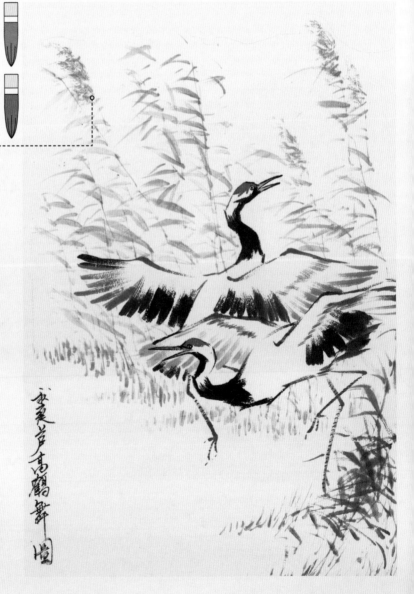

⑪ 蘸取赭石和淡墨调色并加入清水减淡，把笔锋上的水分用纸巾吸干，有意将笔锋弄散，以散锋在芦苇茎的顶部，点上一些碎笔触以表示芦苇花，不必每一根都有，适当挑选一些点出即可，最后题款完成绘制。

五、《战马》（临摹）

绘制战马，主要表现马的动态以及身体结构。《战马》的画面看似相对简单，但仔细分析后不难发现，每一笔都要表现出战马的身体结构，并且要表现出战马奔腾的姿态。

（一）古画分析

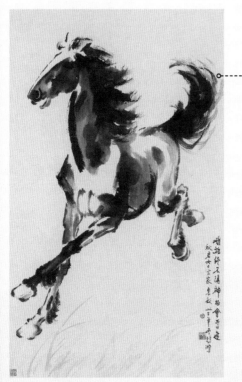

近代·徐悲鸿《战马》

构图分析

《战马》采用L形构图，右下方有长款的题跋，填补了画面大面积的空白。底部的草作为画面的点缀，在临摹时可以不用绘制其他点景元素，只需将战马的动感表现出来即可。

行笔分析

马的尾巴和后颈的鬃毛较长，行笔时笔头水分稍干，且要画出一定的弧度。

墨色分析

墨色的部分可以用淡墨画出身体结构，再用重墨加强转折的明暗关系，使关节肌肉更明显。

（二）临摹步骤

临摹《战马》时应先从头部画起，再顺势画出颈后的皮毛。接着将身体和四肢画出来，最后画出马尾，并调整画面中的细节。

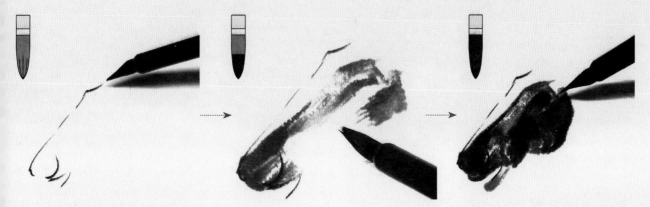

① 用勾线笔蘸取清墨，将马的额头面以较直的线条勾勒出来，并添加细节，如嘴、鼻孔等。接下来用小笔蘸取淡墨，并在笔尖上蘸取少许重墨，以侧锋行笔，画出面部背光的部分，将额头面留白。用同样的墨色，将整个面部的侧面整体加深。在这样的墨色基础上，用浓墨将鼻孔、眼睛等部分整体加深。

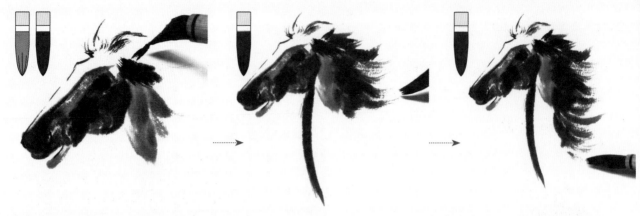

② 笔锋蘸取清墨，从面部往下连接脖子的部分先用几笔画出几个色块，然后用笔尖塑造耳朵的形状。顺着耳朵往下，用笔尖带有重墨的笔锋，以中锋行笔，从脖子的右侧入笔。入笔后行笔微微上翘，并快速扫起笔锋，画出马的鬃毛，并且以一笔略带弧度的中锋笔触，将脖子的左侧勾勒出来。

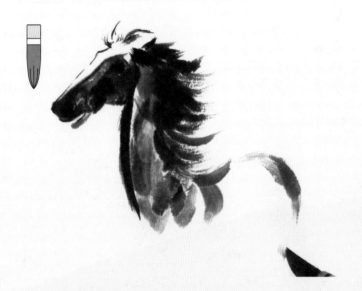

③ 蘸淡墨，笔尖适当带有一些重墨，以中侧锋结合行笔，为脖子整体填涂色块。接着以中锋行笔，从脖子往下至肩部扫出有弧度的笔触。再勾勒背部的轮廓，并连接一段表示臀部的弧线。

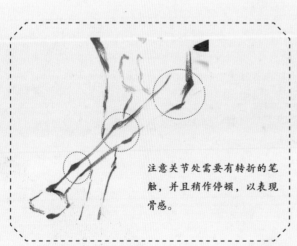

注意关节处需要有转折的笔触，并且稍作停顿，以表现骨感。

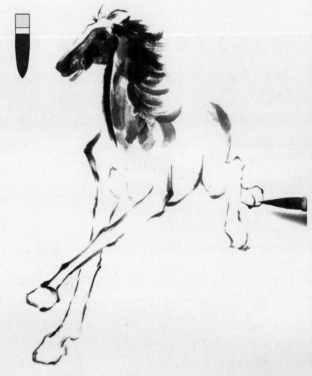

④ 主要使用中锋行笔，顺着背部往下勾勒线条。将马的四肢、腹部等的轮廓都勾勒出来。勾勒时要注意线条的前后穿插关系，因为这会影响肌肉结构的准确度。

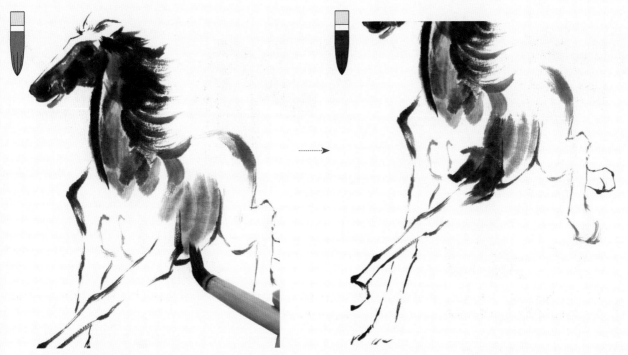

⑤ 以淡墨从肩部往下画出包裹结构的弧线笔触，并加上重墨叠加关键结构的转折，以增强马的肌肉感。注意用重墨叠加关节时，要等底色稍干后再行笔，避免颜色晕染到一起。

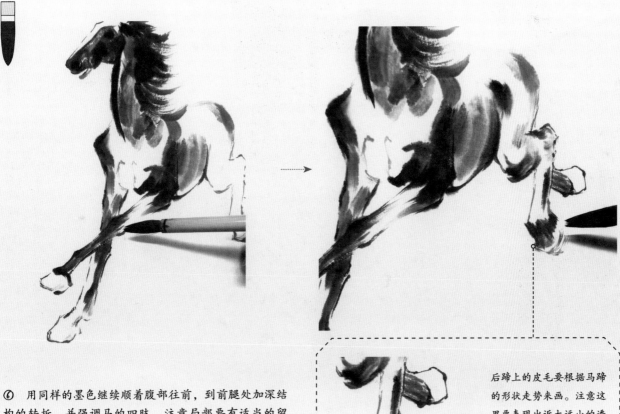

⑥ 用同样的墨色继续顺着腹部往前，到前腿处加深结构的转折，并强调马的四肢。注意局部要有适当的留白，让笔触更加透气。画完前腿后，用同样的方法绘制后腿，用重墨笔扫出腿部肌肉及马蹄周围皮毛。

后蹄上的皮毛要根据马蹄的形状走势来画。注意这里要表现出近大远小的透视关系。因此，皮毛也要有近长远短的长度变化。

近大远小

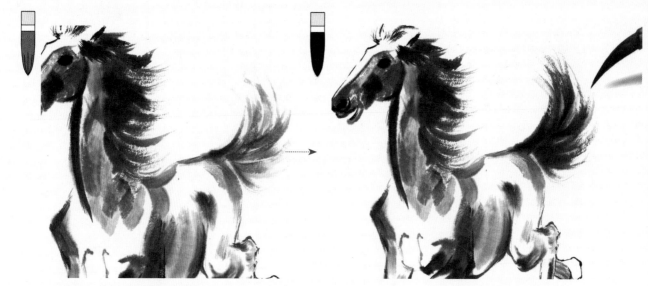

⑦ 使用淡墨从马的臀部开始入笔，采用中锋快速以上翘的方向行笔。收笔时要快速将笔扫起来，画出枯笔感。蘸取浓墨，在此基础上再画一次同样的笔触，增加层次感，以此来表现马尾。

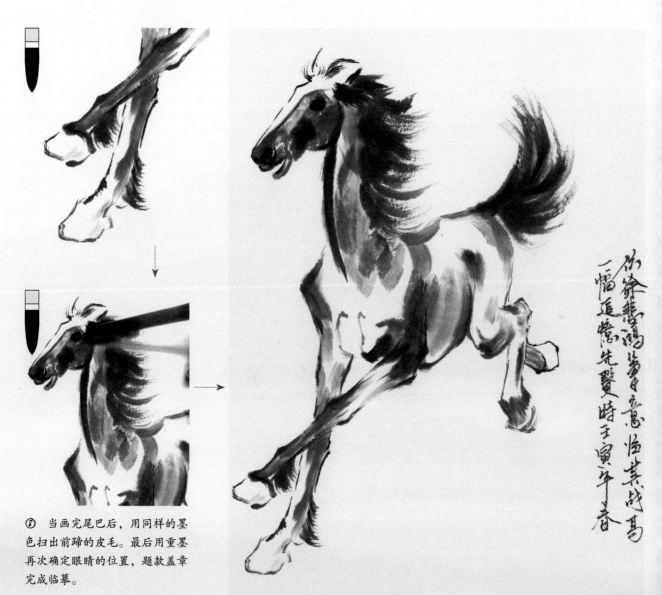

⑧ 当画完尾巴后，用同样的墨色扫出前蹄的皮毛。最后用重墨再次确定眼睛的位置，题款盖章完成临摹。

六、《戏竹》

　　熊猫全身的皮毛只有黑色和白色，其中耳朵、眼睛及四肢都为黑色，面部和躯干为白色。在绘制熊猫时，可以结合前文学到的墨法来表现。

（一）构图与分析

　　本例的构图，通过主辅的形式来表现熊猫的前后关系。以竹枝上的大熊猫为画面主体，地面的两只小熊猫作为远景搭配，将前后的空间区分出来。

熊猫白色的部分可以用勾线的形式表现轮廓。注意在画熊猫的两条腿时，用深浅颜色区分前后关系。

竹叶采用积墨法绘制，先由浅色的叶片开始绘制，待颜色干透后再加入墨色，描绘出深色的竹叶。

（二）绘画步骤

　　先从竹子开始绘制，根据竹子的走势画出三根较粗的竹子，再添加一些分枝，最后画上竹叶。待画面干透后用细线勾出树上的熊猫轮廓，再用墨块表现肢体，画出三只熊猫后完成绘制。

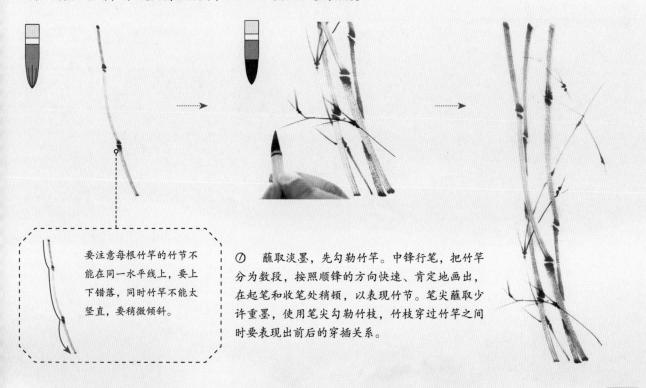

要注意每根竹竿的竹节不能在同一水平线上，要上下错落，同时竹竿不能太竖直，要稍微倾斜。

①　蘸取淡墨，先勾勒竹竿。中锋行笔，把竹竿分为数段，按照顺锋的方向快速、肯定地画出，在起笔和收笔处稍顿，以表现竹节。笔尖蘸取少许重墨，使用笔尖勾勒竹枝，竹枝穿过竹竿之间时要表现出前后的穿插关系。

② 调和清墨，在竹枝之间绘制竹叶。竹叶采用中锋绘制，下笔稍重，快速扫起收笔。待颜色稍干后，蘸取重墨，叠加覆盖在前面的竹叶上，形成深浅两个层次的颜色。

注意竹叶的排布方式，采用画"个"字或"介"字的方式进行随机组合排列即可。

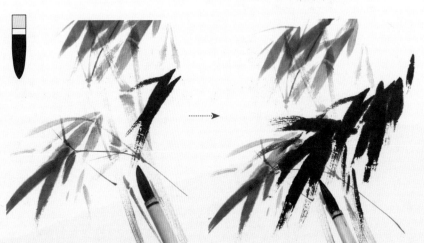

③ 待第一层颜色完全干透后，用浓墨在竹叶上再次叠加颜色更深的叶片，将前后的对比拉大，并且使叶片的层次感更丰富。

在勾勒竹节时，一定要保持"点、顿、提"的行笔方式，让竹节看上去有一定的笔触效果。

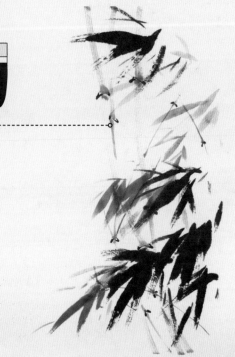

④ 待画面中的竹叶全部画好后，使用浓墨在竹竿和竹枝的每一节之间点上左右两个提点，以表示竹节，至此完成竹子的绘制。

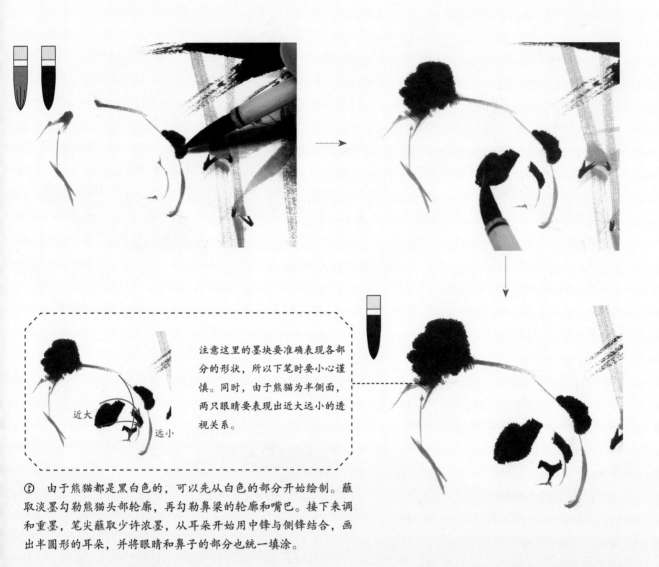

注意这里的墨块要准确表现各部分的形状，所以下笔时要小心谨慎。同时，由于熊猫为半侧面，两只眼睛要表现出近大远小的透视关系。

近大

远小

⑤ 由于熊猫都是黑白色的，可以先从白色的部分开始绘制。蘸取淡墨勾勒熊猫头部轮廓，再勾勒鼻梁的轮廓和嘴巴。接下来调和重墨，笔尖蘸取少许浓墨，从耳朵开始用中锋与侧锋结合，画出半圆形的耳朵，并将眼睛和鼻子的部分也统一填涂。

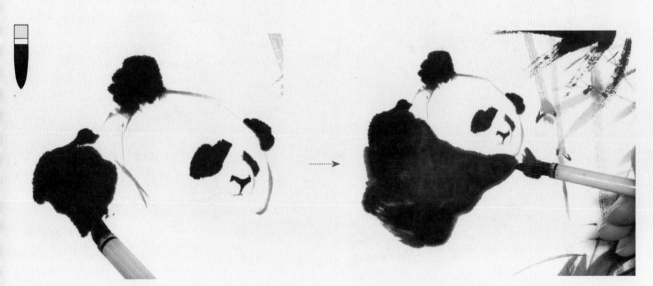

⑥ 继续使用上一步的墨色，在头部下方画出手臂的墨色色块，大面积色块可以用侧锋绘制，小范围用中锋去刻画。注意控制画笔中的水分，水分过多会使墨色不受控制，手臂形态发生粗细变化。

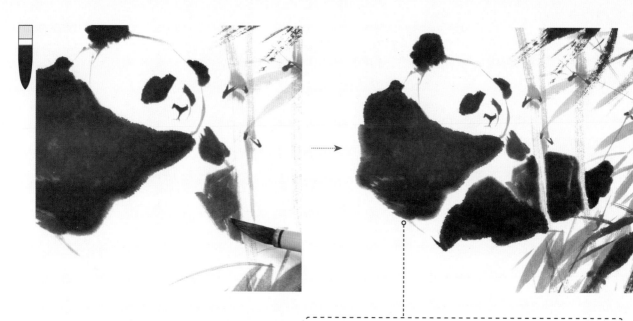

⑦ 用重墨绘制两只脚的部分。随着绘制，笔尖上的墨会逐渐减少，届时再用笔尖续上浓墨继续绘制，这样就会有自然的墨色轻重变化。绘制时要注意，避开前方的竹竿，不要直接覆盖上去。

留出竹竿时可以用笔尖先勾出腿的形状再进行填墨，这样可以很好地控制墨块的形状。

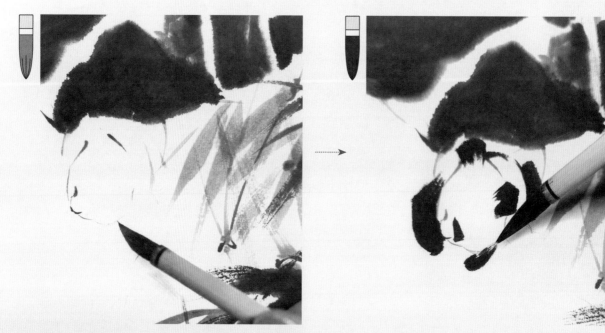

⑧ 继续绘制下方的小熊猫，其画法和大熊猫类似，只不过大小、造型不同而已。同样是先用淡墨勾勒基本外形和鼻梁等，然后用重墨将耳朵、眼睛、鼻子以及四肢涂上色块。绘制时注意角度为俯视，看不见嘴和下巴。

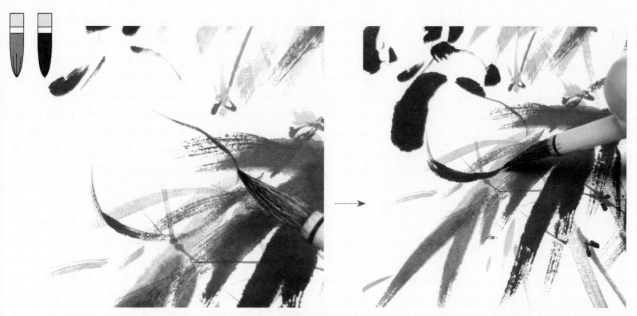

⑨ 第三只熊猫处于背面，面部和下肢由于遮挡看不见，所以只需要画出背部、上肢和头部即可。采用同样的方法先蘸取淡墨勾出整体轮廓，再用浓墨画出耳朵和上肢。

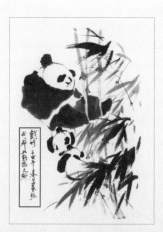

由于画面构图时左下角留有空白，因此可以利用题款来填补该区域，让画面更加饱满、完整。

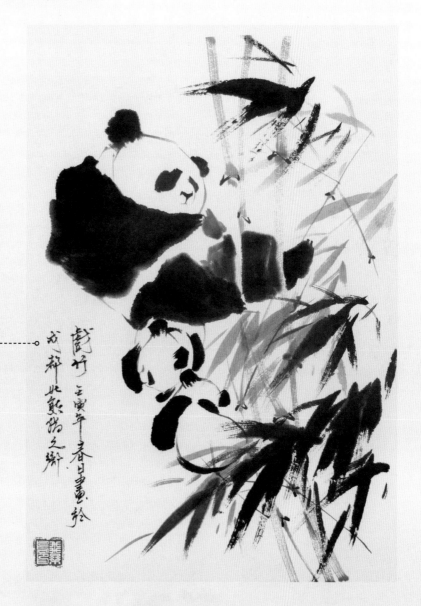

⑩ 最后在画面的左下角题款、盖章，完成绘制。

七、《仙山猴趣》

猴子的手脚略长，肢体表现上较为丰富，在绘制时需要抓住其动态特征，画出准确的造型。

（一）构图与分析

本例为经典的三角形构图，以猴子为中心，画面上半部分以桃子、枝叶作为穿插，下半部分以加粗的枝干作为支撑，让画面的构图看上去更稳固。

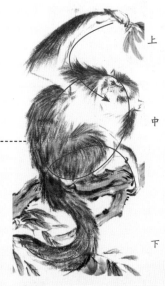

猴子的动作幅度较大，可以将其拆分为上、中、下三部分，然后分析其形状结构。上部可以看作一个C形，中部为O形，下部为S形。这样就可以更加清晰地表现其造型。

桃子作为画面的点缀，在树枝中出现了多个组合以上下呼应，使画面中的颜色看上去更协调。

（二）绘画步骤

绘制这幅《仙山猴趣》时，可以先从猴子入手，画出猴子的整体轮廓，再结合笔法画出猴身的皮毛。画完猴子后再根据爪的位置勾出枝干和桃子，最后画出底部的树干。

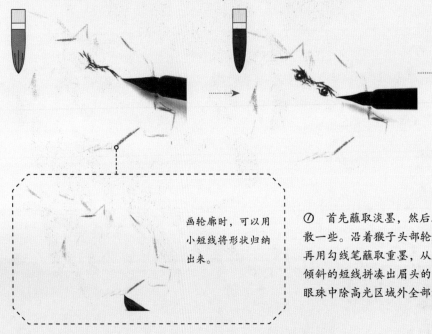

画轮廓时，可以用小短线将形状归纳出来。

① 首先蘸取淡墨，然后在纸巾上将多余水分吸干，笔锋可以稍散一些。沿着猴子头部轮廓，以快速行笔轻扫出其大致的轮廓。再用勾线笔蘸取重墨，从眉毛开始，从上往下开始勾勒五官。以倾斜的短线拼凑出眉头的感觉，然后在下方画圆表示眼睛，并将眼珠中除高光区域外全部涂黑。

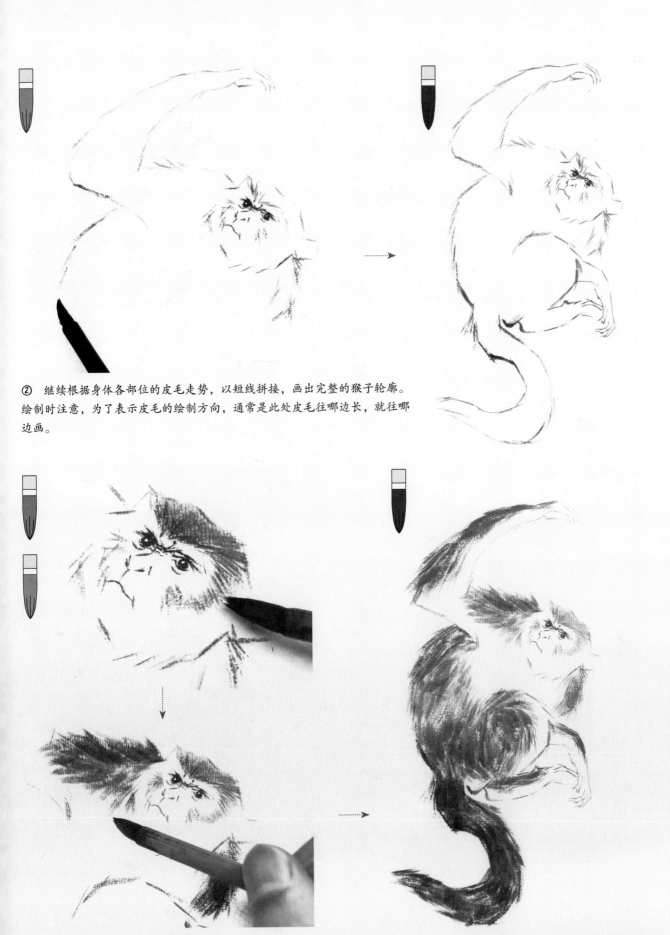

② 继续根据身体各部位的皮毛走势，以短线拼接，画出完整的猴子轮廓。绘制时注意，为了表示皮毛的绘制方向，通常是此处皮毛往哪边长，就往哪边画。

③ 调和淡墨和赭石，将笔锋刮散，用丝毛的笔法将猴子的头顶、面颊铺上底色，并逐渐延伸到肩部、手臂、背部以及尾巴等位置。接着加入适量淡墨调和，画出尾巴的皮毛。

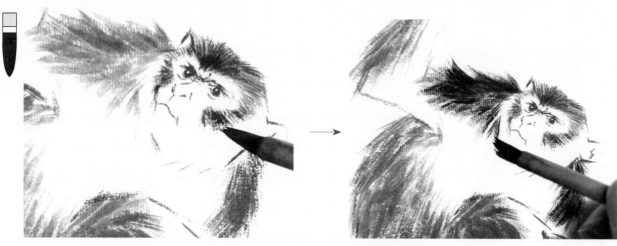

④ 待底色干后，蘸取重墨，同样将笔处理为散锋状态，在底色上继续用丝毛的笔法进行处理。这一层的绘制主要起到丰富色彩层次的作用，所以丝毛的时候可以不用那么紧密，适当多留出一些空白，将底色露出来即可。

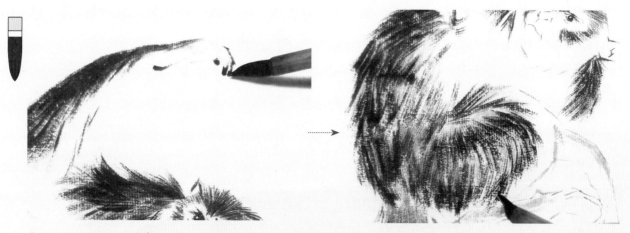

⑤ 用丝毛的笔法画手掌时，可以用重墨将手指和脚趾的顶端画黑，表现猴子的特征。最后要注意的是，在身体的转折处，往往皮毛会多一些，因此要让墨色更深一些，以表示结构的转折。

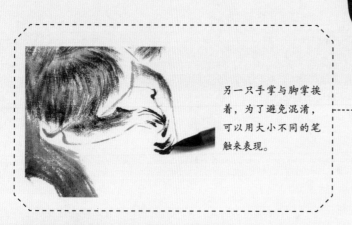

另一只手掌与脚掌挨着，为了避免混淆，可以用大小不同的笔触来表现。

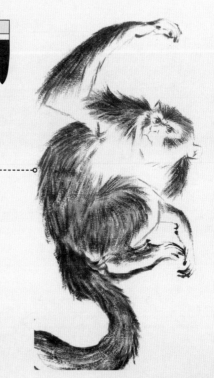

⑥ 用同样的重墨画出臀部和尾巴的皮毛，注意在尾巴上多丝几笔让颜色更重，起到提示结构的作用。最后涂抹手掌和脚掌的颜色。

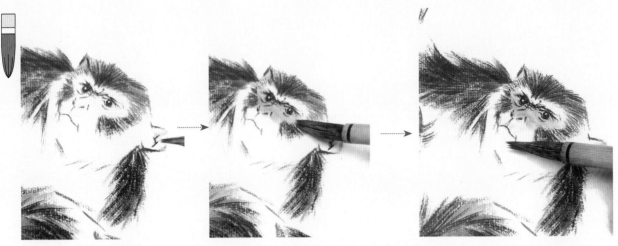

⑦　调和少许朱砂，加入清水减淡后画出面部，将耳朵内部和眼睛周围整体平染红色，为面部特征上色。

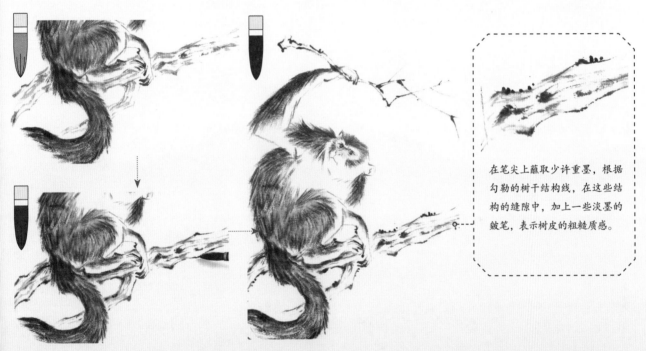

在笔尖上蘸取少许重墨，根据勾勒的树干结构线，在这些结构的缝隙中，加上一些淡墨的皴笔，表示树皮的粗糙质感。

⑧　蘸取淡墨，吸干多余的水分，并将笔锋调整为散锋状态。在猴子下方以扭曲、多变的行笔方式勾勒猴子下方的树干。勾勒树干时，不要只勾勒轮廓，轮廓线和内部结构线相互穿插，画出的树干才会好看。接着蘸取重墨，在猴子上方勾勒树枝。最后用笔尖蘸取浓墨，在树干上点苔。

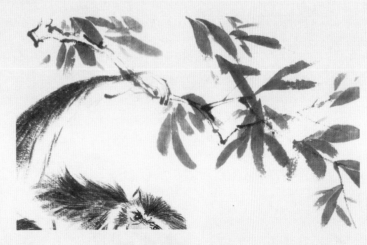

⑨　使用花青和藤黄调和绿色，加入少许淡墨调色，用中锋行笔画出枝条上的叶片。因为此处画的是桃叶，所以中锋行笔能让叶形更加细长。

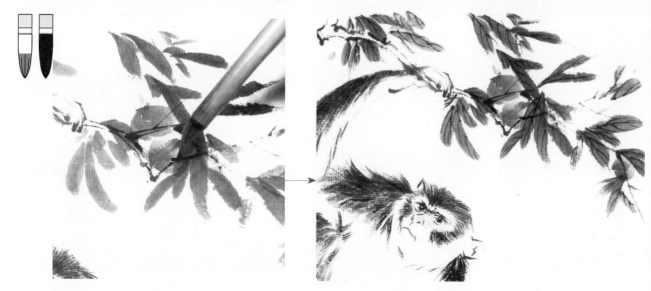

⑩　蘸取少许藤黄后，用笔尖蘸取一些曙红。在枝条和桃叶之间侧锋横摆画出渐变的桃子。待颜色干透后用勾线笔蘸取重墨，在桃叶上勾勒叶脉。

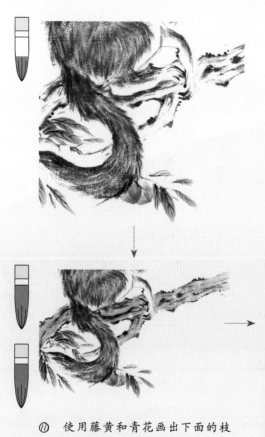

⑪　使用藤黄和青花画出下面的枝叶，再用曙红和藤黄画出桃子，这样在构图上可以产生上下呼应的效果。接着用赭石调和少许淡墨，并加入清水减淡后，将粗树枝整体平染一遍，最后题款、盖章完成绘制。

八、《松鼠图》（临摹）

虚谷作为清末的"海派四杰"之一，擅长绘制动物、花果等，尤其擅长绘制松鼠和金鱼。他画的松鼠受到西方绘画艺术的影响，在立体感的表现上较为明显。

（一）古画分析

清·虚谷《松鼠图》

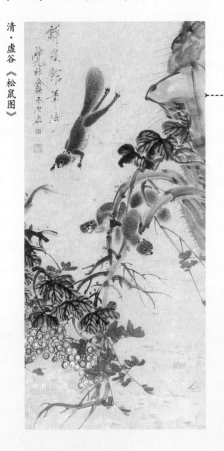

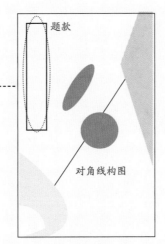

题款

对角线构图

构图分析

这幅图采用对角线构图，左下角与右上角的山石、植物制约着画面的平衡。选择三四只松鼠穿插其间，注意松鼠需要有聚散的分布，不能全部围聚在一起。

行笔分析

松鼠皮毛细密，可以用丝毛的笔法表现皮毛的质感。

墨色分析

画面的整体颜色饱和度较低，可以通过墨与颜料来调制。

（二）绘画步骤

绘制时先从右上角的山石开始画，一直延伸到画面中间的枝干，再根据枝干的位置画出松鼠，最后画左下角的叶片和葡萄。

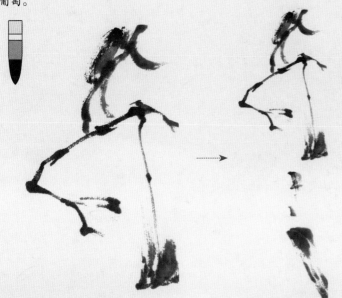

① 首先蘸取清墨，并且用笔尖蘸取少许重墨，然后在画面右上角绘制石头。行笔时多用侧锋和中锋结合绘制，例如在石块边界不分明处使用侧锋；在石块边界分明处使用中锋勾勒。勾勒的时候要预留前方枝干的空间。

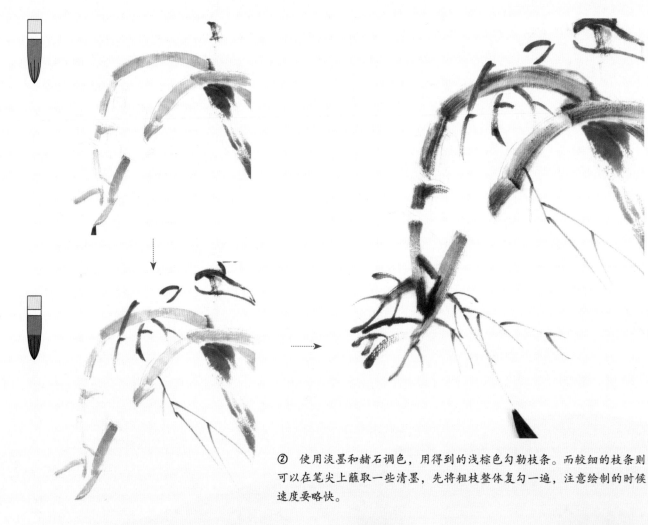

② 使用淡墨和赭石调色，用得到的浅棕色勾勒枝条。而较细的枝条则可以在笔尖上蘸取一些清墨，先将粗枝整体复勾一遍，注意绘制的时候速度要略快。

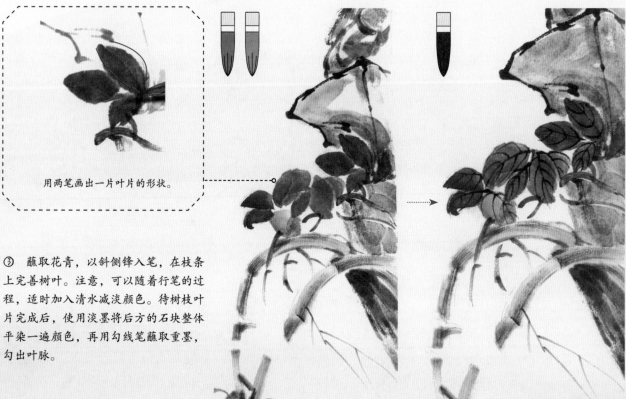

用两笔画出一片叶片的形状。

③ 蘸取花青，以斜侧锋入笔，在枝条上完善树叶。注意，可以随着行笔的过程，适时加入清水减淡颜色。待树枝叶片完成后，使用淡墨将后方的石块整体平染一遍颜色，再用勾线笔蘸取重墨，勾出叶脉。

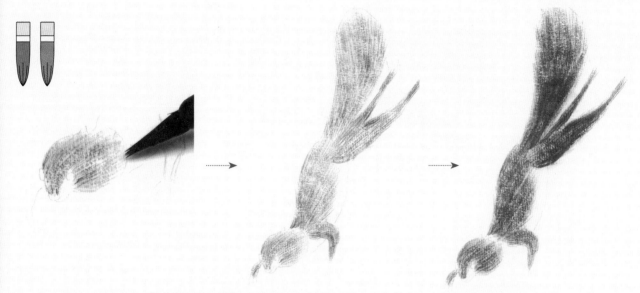

④ 开始绘制松鼠。蘸取淡墨和赭石，把笔在瓷盘边缘刮成较平的笔锋，开始从松鼠的头部画出皮毛。注意行笔要轻快，并且要顺着皮毛的生长方向来画。采用同样的方法将整只松鼠的表面都画出皮毛的质感。

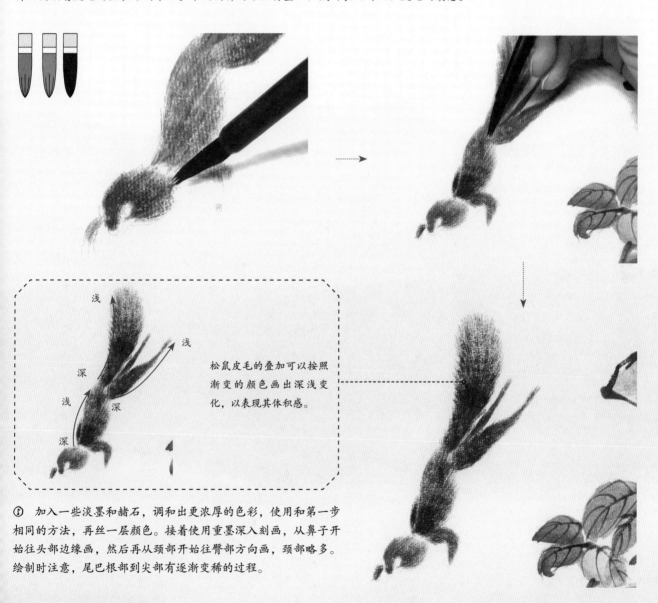

松鼠皮毛的叠加可以按照渐变的颜色画出深浅变化，以表现其体积感。

⑤ 加入一些淡墨和赭石，调和出更浓厚的色彩，使用和第一步相同的方法，再丝一层颜色。接着使用重墨深入刻画，从鼻子开始往头部边缘画，然后再从颈部开始往臀部方向画，颈部略多。绘制时注意，尾巴根部到尖部有逐渐变稀的过程。

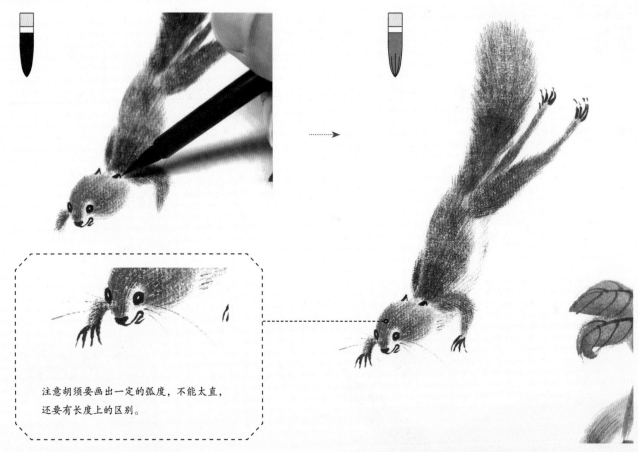

注意胡须要画出一定的弧度，不能太直，还要有长度上的区别。

⑥ 蘸取浓墨，将松鼠的眼睛、鼻子、耳朵、嘴巴和爪都刻画出来，接着蘸取淡墨，勾勒胡须和腹部的白色皮毛。

⑦ 绘制树枝上的松鼠，调和淡墨与赭石，画法和其他松鼠相同。这里需要注意的是，画松鼠皮毛时要区分枝干前后的遮挡关系。

由于这两只松鼠是在枝干上的，此时爪会呈现抓住枝干的包裹状，因此要根据转折画出关节。

⑧ 在叠加这两只松鼠的皮毛时，要根据其身体的弧度画出皮毛的走势，到了尾巴处皮毛则呈散开的状态。最后同样用浓墨勾勒爪、眼睛、口鼻和胡须。

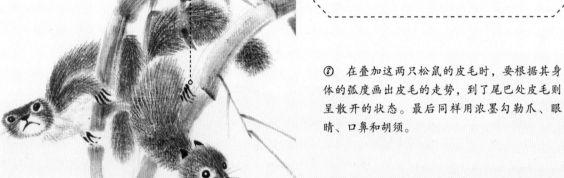

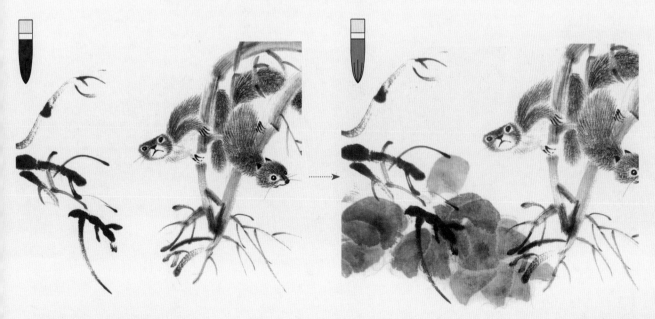

⑨ 开始绘制左下角的景物。蘸取重墨，中锋行笔勾勒树枝。在树枝的基础上，使用较淡的花青，主要以斜侧锋行笔的方式画出叶片。

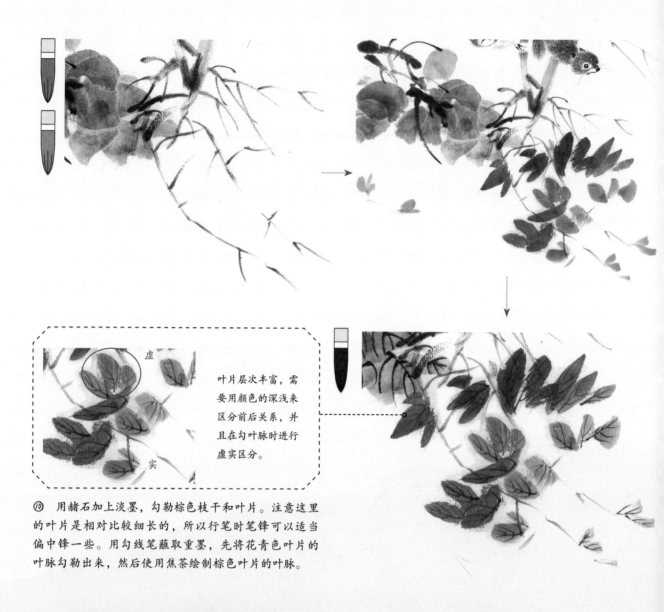

叶片层次丰富，需要用颜色的深浅来区分前后关系，并且在勾叶脉时进行虚实区分。

虚

实

⑩　用赭石加上淡墨，勾勒棕色枝干和叶片。注意这里的叶片是相对比较细长的，所以行笔时笔锋可以适当偏中锋一些。用勾线笔蘸取重墨，先将花青色叶片的叶脉勾勒出来，然后使用焦茶绘制棕色叶片的叶脉。

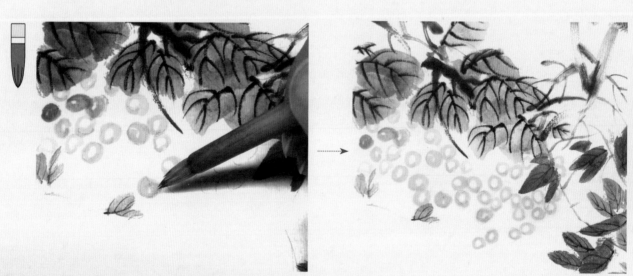

⑪　蘸取石青，加入清水调和，笔尖旋转画小圈表示葡萄。葡萄的大小均匀，靠前的葡萄颜色较浅，靠后的略深。

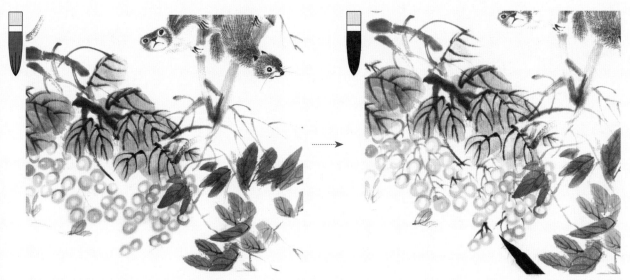

⑫　待水分将干未干时，用笔尖蘸取少许酞菁蓝，将半圈再次复勾即可完成葡萄的绘制。用赭石加重墨调色，勾勒葡萄的果梗，并将它们连接起来。

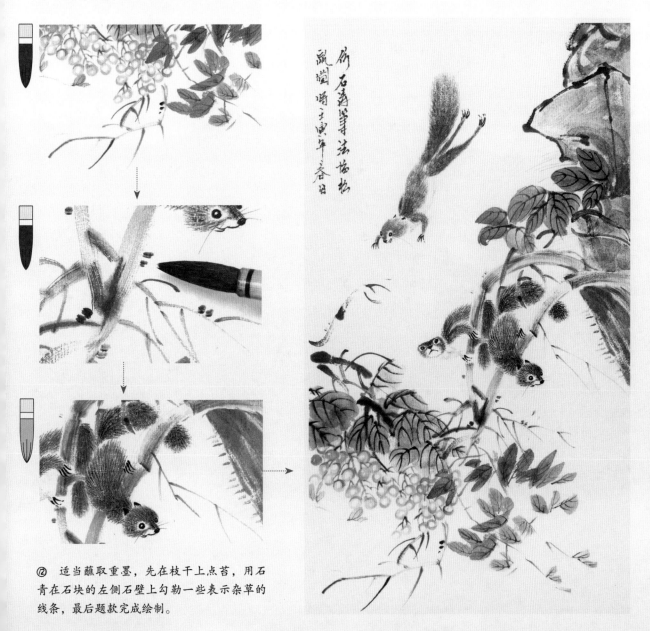

⑫　适当蘸取重墨，先在枝干上点苔，用石青在石块的左侧石壁上勾勒一些表示杂草的线条，最后题款完成绘制。

九、《福禄图》

梅花鹿体型优美，四脚修长，白色的斑点和鹿角是其身体的特征，绘制《福禄图》时，可以用描线的形式画出形态，再填涂身体的颜色。

（一）构图与分析

画面以三只鹿为主体，用三角形确定它们的位置。用草坪衬托梅花鹿的颜色，大树则用截取法从右侧插入，贯穿整个画面，让画面看上去不松散。

梅花鹿可以用散锋丝毛的方式表现皮毛，最后待画面干透后，用水分较少的钛白点出斑点。

草地可以用点状笔触来表现草地的质感，用色方面可以采用鲜艳的嫩绿色。

（二）绘画步骤

用线条画出鹿的轮廓后，用散锋为其身体上色。先画完大鹿，沿用相同的方法画出旁边的两只小鹿，最后点出草坪和右侧的树木完成绘制。

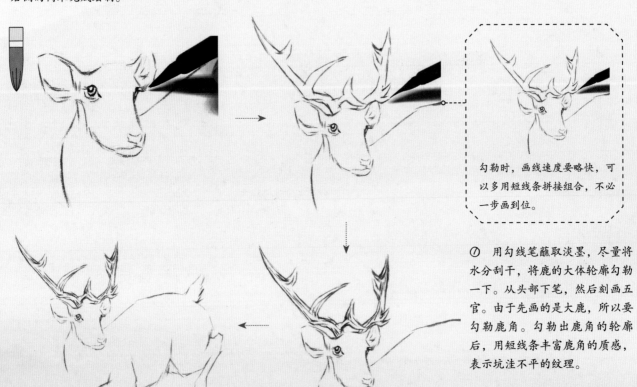

勾勒时，画线速度要略快，可以多用短线条拼接组合，不必一步画到位。

① 用勾线笔蘸取淡墨，尽量将水分刮干，将鹿的大体轮廓勾勒一下。从头部下笔，然后刻画五官。由于先画的是大鹿，所以要勾勒鹿角。勾勒出鹿角的轮廓后，用短线条丰富鹿角的质感，表示坑洼不平的纹理。

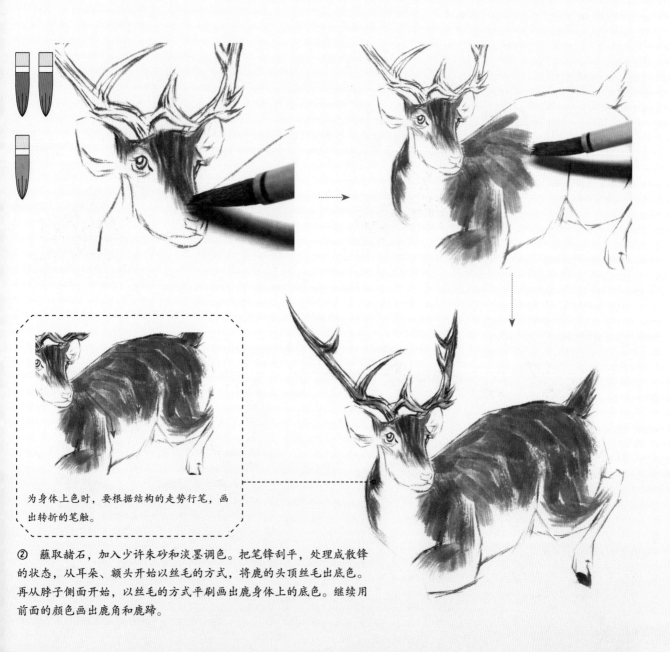

为身体上色时，要根据结构的走势行笔，画出转折的笔触。

② 蘸取赭石，加入少许朱砂和淡墨调色。把笔锋刮平，处理成散锋的状态，从耳朵、额头开始以丝毛的方式，将鹿的头顶丝毛出底色。再从脖子侧面开始，以丝毛的方式平刷画出鹿身体上的底色。继续用前面的颜色画出鹿角和鹿蹄。

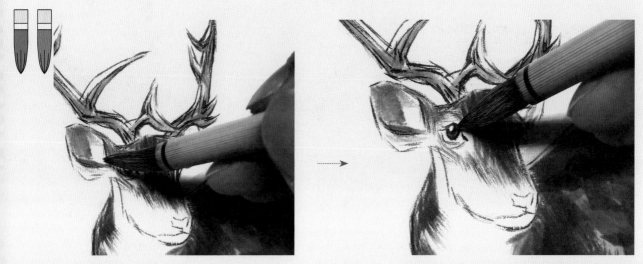

③ 蘸取少量赭石和较多的朱砂调色，画出鹿的背部。以点笔触随机铺上少许颜色，为后面画白点做丰富底色的准备。加入少许水分减淡，在耳朵内侧根据结构进行染色，并将眼睛中除了高光的部分整体染上一层颜色。

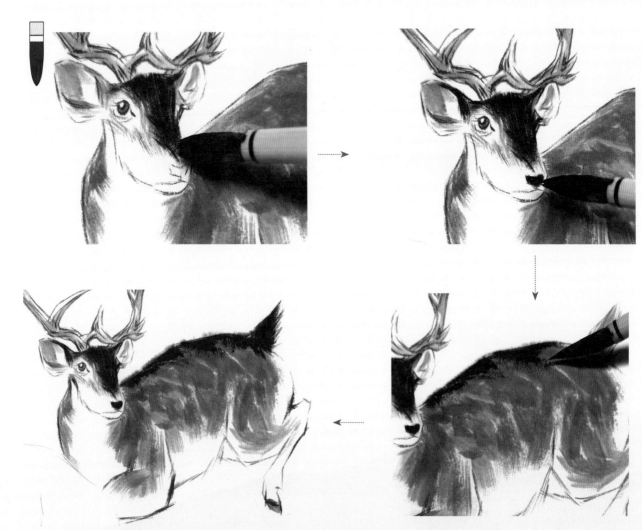

④ 蘸取重墨，以散锋的丝毛方式，将面部颜色加深，并涂黑鼻子。再从脊梁处下笔，以侧锋向腹部方向横扫，将整个背脊统一染黑，直到尾巴。

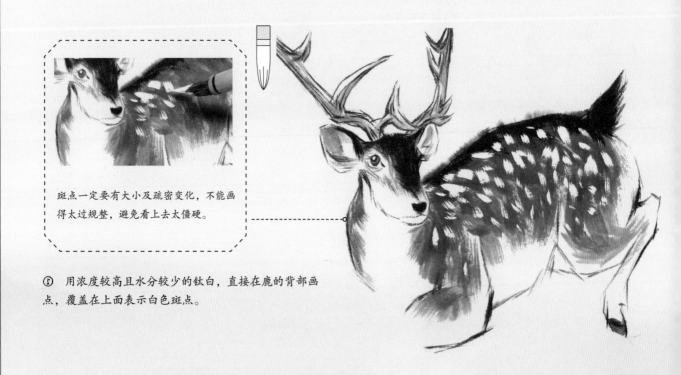

斑点一定要有大小及疏密变化，不能画得太过规整，避免看上去太僵硬。

⑤ 用浓度较高且水分较少的钛白，直接在鹿的背部画点，覆盖在上面表示白色斑点。

⑥　开始绘制旁边的小鹿，用清墨勾线，将小鹿的轮廓勾勒出来，并且使用重墨完善五官，尤其是对眼睛的刻画。

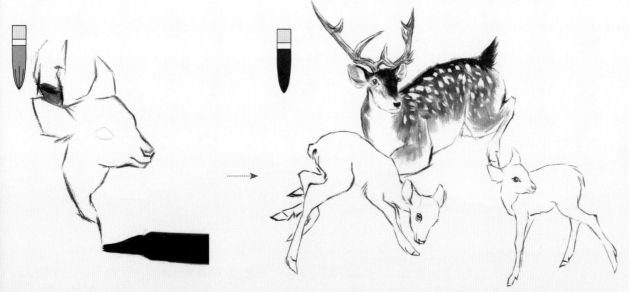

⑦　另一只小鹿除了造型和姿态有所不同，画法是一致的。先用清墨勾线，将小鹿的轮廓勾勒出来，并且使用重墨完善五官，尤其是对眼睛的刻画。

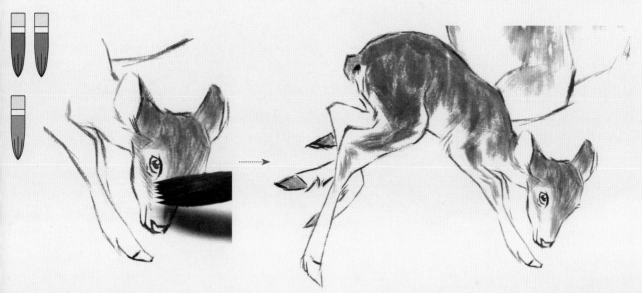

⑧　用笔蘸取赭石，加入少许朱砂和淡墨调色。加入清水减淡后，把笔锋刮平，处理成散锋的状态，为小鹿的背部等铺上底色。

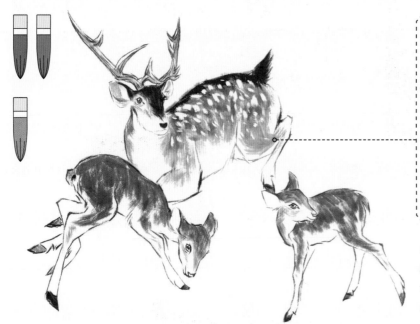

为了区分前后鹿脚的颜色，可以用深浅不同的颜色来表现，靠前的较深，靠后的较浅。

⑨ 调和赭石、朱砂和淡墨后，为所有鹿蹄上色。第三只小鹿的颜色同样用前面调和的赭石、朱砂和淡墨，画出身体的颜色。

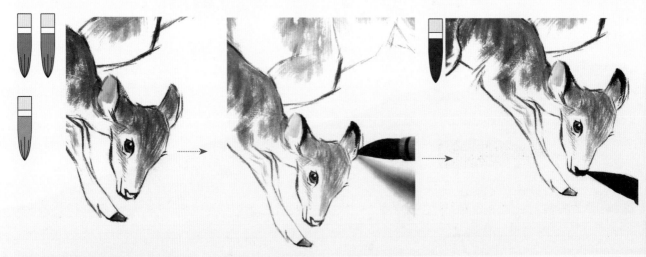

⑩ 小鹿同样用稀释的朱砂染色耳朵，加入少量赭石勾勒眼睛。再蘸取重墨，勾勒耳朵的轮廓及鼻子。

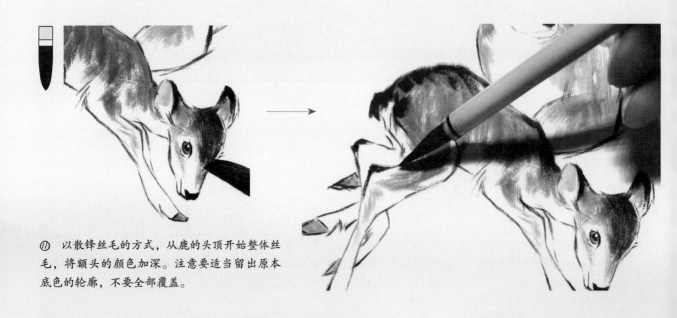

⑪ 以散锋丝毛的方式，从鹿的头顶开始整体丝毛，将额头的颜色加深。注意要适当留出原本底色的轮廓，不要全部覆盖。

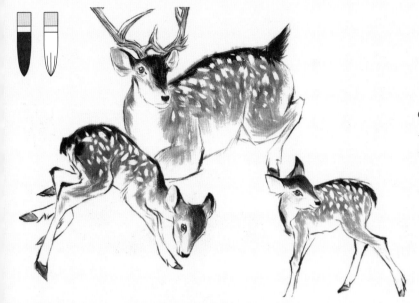

⑫ 第三只小鹿的画法与前两只相同，用赭石、朱砂和淡墨为头部及身体上色。再用重墨以散锋的丝毛笔法叠加额头和背部的颜色。当把三只小鹿的颜色都画完后，用钛白点出小鹿身上的斑点。

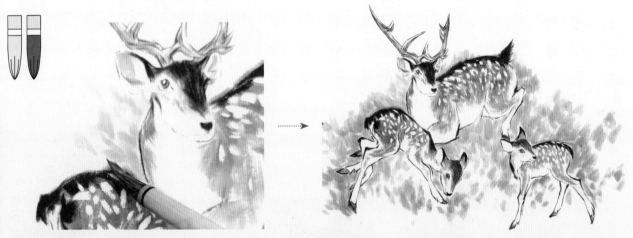

⑬ 用酞菁蓝加上较多的藤黄进行调色，加入清水减淡后，以中锋在鹿的周围扫画出草地的质感。注意扫笔的行笔方向可以灵活一些，不必完全一致。

⑭ 用稍干的笔蘸取清墨，开始勾勒一旁的树干，并勾出树干上分散的细枝。接着用笔尖蘸取一些重墨，在树皮上皴染，画出结构起伏的纹理感。待画面干透后，用重墨点苔。

⑮ 花青和藤黄调色，并加入淡墨，以散锋画出树叶的底色。接着加入重墨调色，叠加树叶层次，注意在叠加时不要把底层叶片完全覆盖，稍微留有间隙会使画面显得透气。

在绘制树叶时，尽量用交叉的笔触表现叶片不规则的生长形态。

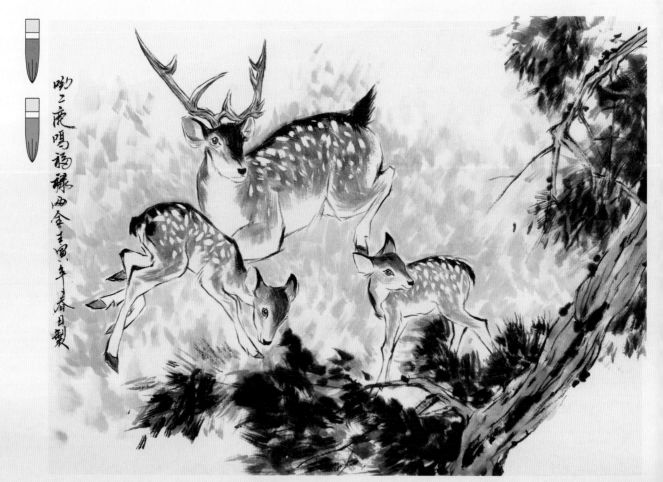

⑯ 调和稀释后的赭石与淡墨，将树干的部分整体平染一遍，画出树干的颜色。最后题款，完成绘制。

十、《浩然正气猛虎下山图》

想要画好虎，首先需要观察虎的动静状态，并掌握虎的结构。在绘制《虎啸山林图》时，要随虎的动势找出肌肉、骨骼、斑纹等的变化规律，做到有的放矢。

（一）构图与分析

《虎啸山林图》选择猛虎下山的视角，老虎脚下有巍峨的山石、茂密的草木，并且可以在虎的周围画出断崖、苍松翠柏等，以表现老虎君临山野的形象，展现王者之势。

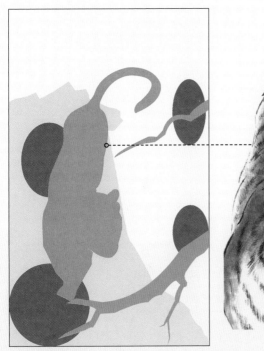

虎身的斑纹由脊柱向两侧散开，且斑纹不规则，没有一定的排列规律。

虎的额头有"王"字斑纹，行笔时要有起伏变化，虎耳略圆且短小，虎鼻宽且平坦。注意，在画虎口时要留出虎牙的位置。

（二）绘画步骤

绘制《虎啸山林图》时，先从老虎的轮廓开始勾勒，用短线画出轮廓后对头和身体上色，通过层次叠加后完成老虎的绘制。接着画出树枝和松柏的部分，最后皴出山石。

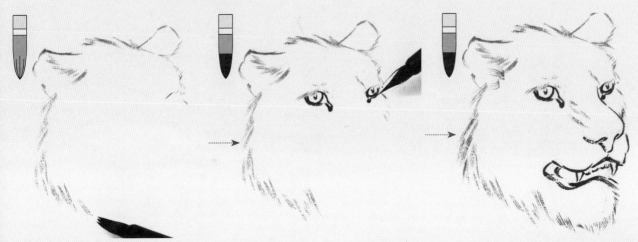

① 用勾线笔蘸取淡墨后制造散锋，以中锋轻扫的笔触把老虎的头部轮廓确定下来，然后用笔尖蘸取一些重墨，勾勒五官。

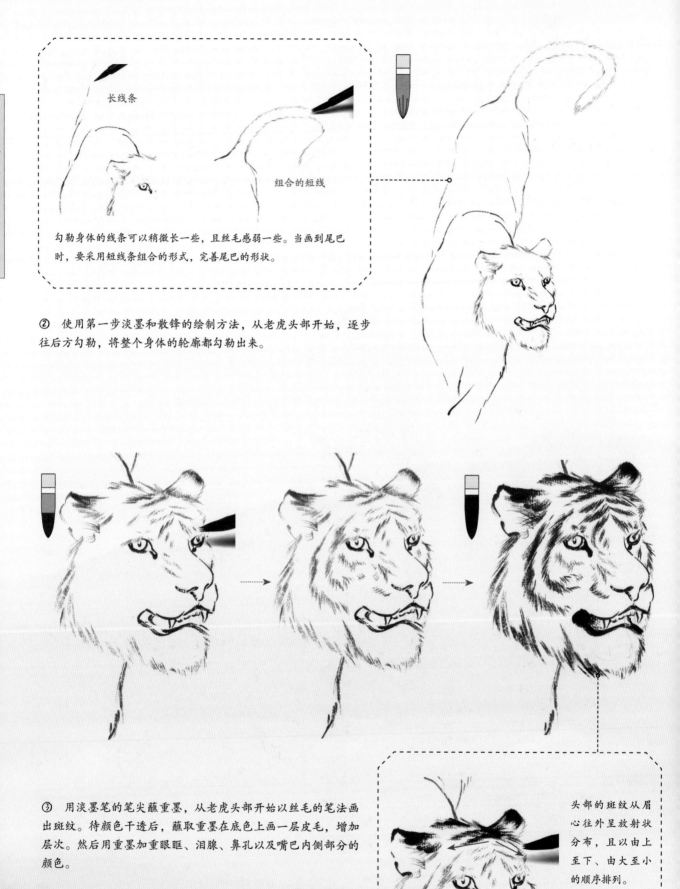

长线条

组合的短线

勾勒身体的线条可以稍微长一些，且丝毛感弱一些。当画到尾巴时，要采用短线条组合的形式，完善尾巴的形状。

② 使用第一步淡墨和散锋的绘制方法，从老虎头部开始，逐步往后方勾勒，将整个身体的轮廓都勾勒出来。

③ 用淡墨笔的笔尖蘸重墨，从老虎头部开始以丝毛的笔法画出斑纹。待颜色干透后，蘸取重墨在底色上画一层皮毛，增加层次。然后用重墨加重眼眶、泪腺、鼻孔以及嘴巴内侧部分的颜色。

头部的斑纹从眉心往外呈放射状分布，且以由上至下、由大至小的顺序排列。

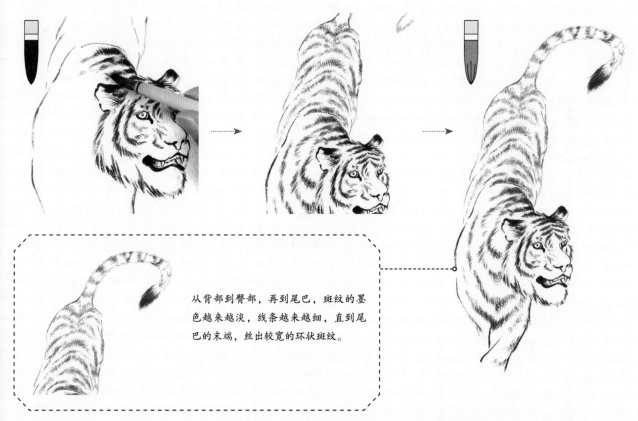

从背部到臀部，再到尾巴，斑纹的墨色越来越淡，线条越来越细，直到尾巴的末端，丝出较宽的环状斑纹。

④ 同样用淡墨笔，笔尖蘸重墨去画虎身的皮毛。注意斑纹的弯曲是随着老虎的身体结构而转折的。接着用笔锋蘸取一些清水，将墨色减淡后绘制虎尾周围的斑纹，这样可以表现近实远虚的效果。

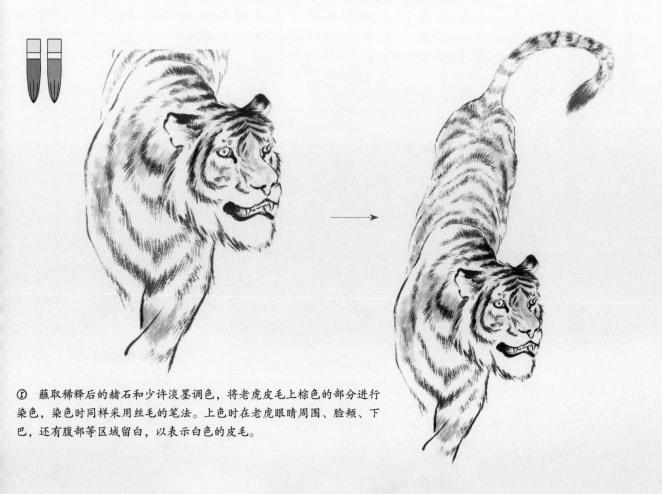

⑤ 蘸取稀释后的赭石和少许淡墨调色，将老虎皮毛上棕色的部分进行染色，染色时同样采用丝毛的笔法。上色时在老虎眼睛周围、脸颊、下巴，还有腹部等区域留白，以表示白色的皮毛。

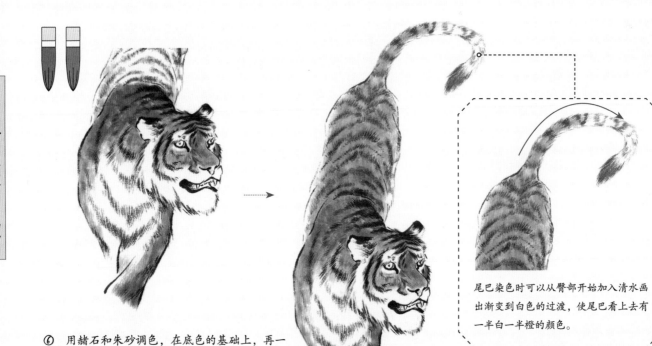

尾巴染色时可以从臀部开始加入清水画出渐变到白色的过渡，使尾巴看上去有一半白一半橙的颜色。

⑥ 用赭石和朱砂调色，在底色的基础上，再一次进行染色。注意在染色时，可以加入清水慢慢过渡至留白的区域。

⑦ 蘸取稀释后的赭石与朱砂调色，画出老虎的眼睛。嘴巴区域调高朱砂的浓度进行平染，并留白牙齿区域。接着调高赭石和朱砂的浓度，将老虎的头部再一次染色，拉开老虎前后的空间感。

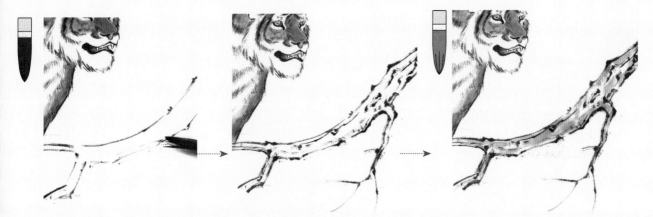

⑧ 笔尖蘸取重墨，在老虎下方勾勒松枝和树干。勾勒时用短线拼接，切勿一笔勾到位。同时在树干上随意皴出一些斑驳的笔触，表示树皮的质感。待完成后，蘸取淡墨在树皮上画一些小色块，适当进行染色即可。

⑨ 用淡墨、花青、藤黄调色后，在松枝两侧开始勾勒松针。松针的行笔只用到笔尖部分，且要干脆、肯定。勾勒呈放射状的松针，并相互组合叠加。

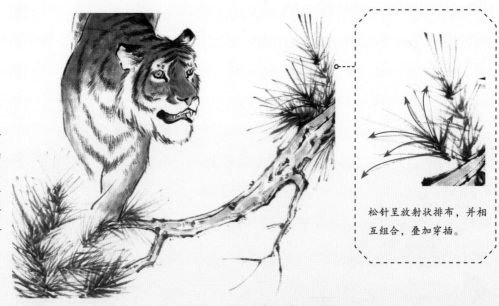

松针呈放射状排布，并相互组合，叠加穿插。

松树的松针繁复，可以用颜色区分层次关系。靠前的深且黑；靠后的浅且绿。

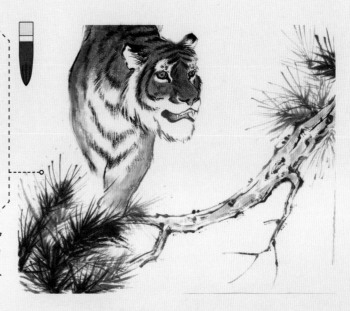

⑩ 待第一层松针完成后，在颜色中再加入一些重墨和花青调色，调出更深的颜色。用该色在第一层松针上勾勒一些松针，形成轻重色的不同层次感，最后用重墨点苔以丰富细节。

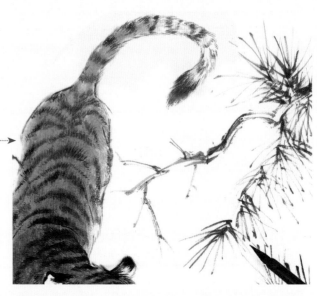

⑪ 调和重墨与花青后，采用和下方松枝一样的画法，在画面上方再画一枝松枝，以形成呼应。注意此处的枝干颜色整体可以稍浅一些，形成远近的差异。

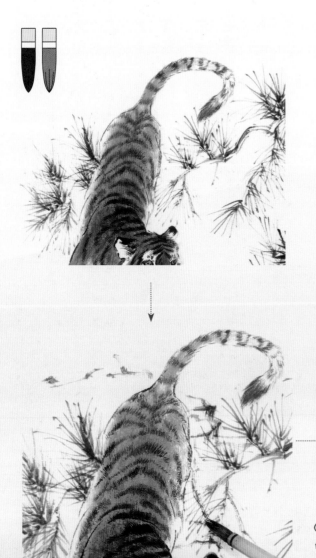

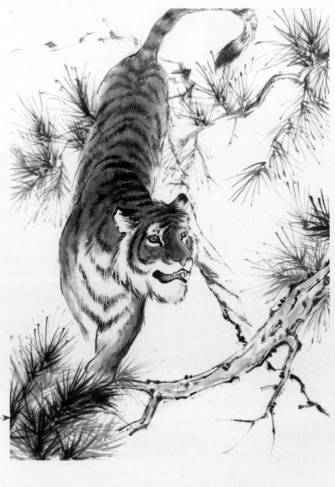

⑫ 用淡墨笔的笔尖蘸重墨，画出更多放射状的松针。注意靠后的松针可以不用像前面的一样画得太密集，可以稍微稀松一些。

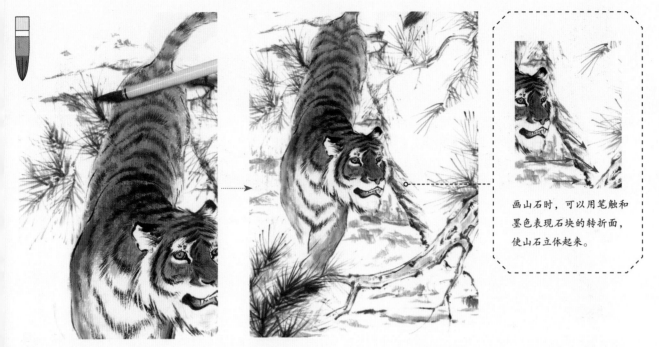

画山石时，可以用笔触和墨色表现石块的转折面，使山石立体起来。

⑬ 用淡墨笔的笔尖蘸清墨，以扭动、顿挫的行笔方式勾勒山石的轮廓。再以侧锋切笔，在山石表面皴出一些斑驳的笔触，表示山石的质感。

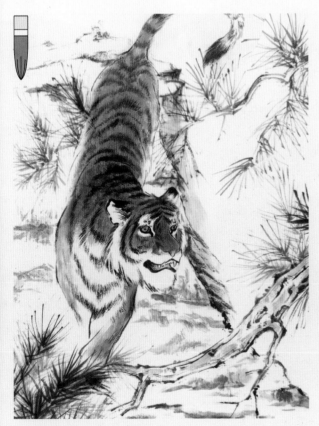

⑭ 蘸取加入大量清水稀释的赭石后，根据山石中有墨色的区域叠加山石的颜色。

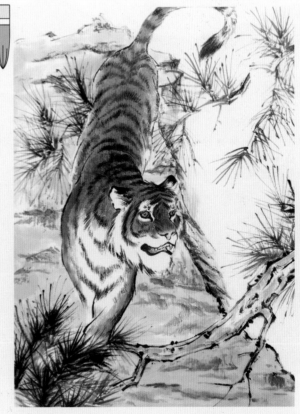

⑮ 待画面颜色完全干透后，蘸取稀释后的石绿，在空白区域进行整体平染，完成山石的染色。

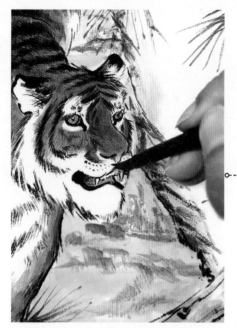

胡须根部的毛孔按照由大到小的顺序排列，由两端向中间聚拢，且呈弧形。

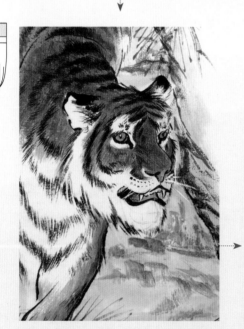

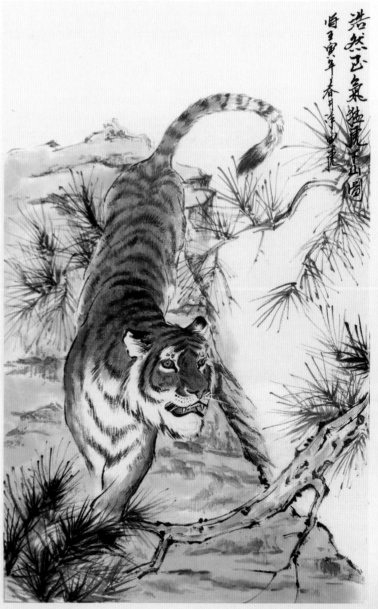

⑯ 蘸取清墨，在老虎的鼻子下方点上胡须根部的小点，再用勾线笔蘸取较浓的钛白，从胡须根部开始勾勒一些胡须，同时眉头上也可以勾勒一些。最后题款，完成绘制。

附录

附录的部分将讲解一些关于国画历史的知识，加深大家对于国画的认识。

·国画的历史

对于国画的历史，可以追溯到象形文字时期。先秦时期开始奠定线形基础，然后慢慢推进，隋唐到明清时期的绘画水平走向鼎盛，一直延续至今。

先秦

先秦时期的中国画主要表现的载体为青铜器、陶器等。到战国时期随着帛画的出现，才奠定了国画以线造型的基础。

鹳鱼石斧纹彩陶缸　　漆壶彩绘马图　　战国中期《夔凤美女图》

秦汉

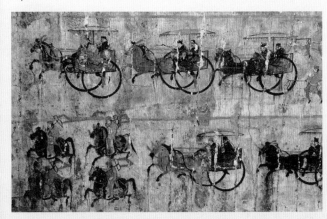

秦汉时期的绘画，主要是以壁画为主，也是国画中工笔画的雏形，其绘画功能主要体现在政治和伦理教化方面。

汉·壁画《军车出行图》（局部）

南北朝

南北朝时期的绘画大多是以绘制佛教人物为主的，也是国画走向成熟的标志之一。

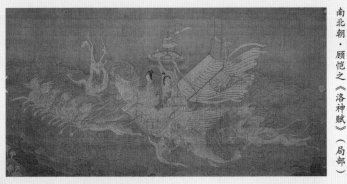

南北朝·顾恺之《洛神赋》（局部）

南北朝·张僧繇《鱼篮观音图》（局部）

隋唐

隋唐时期的国画已经趋于成熟、鼎盛。到两宋时期，文人画的大量出现，画家们从诗歌中吸取营养，以诗配画，国画达到全盛。而明清、近代的绘画则得到了延续和发展。

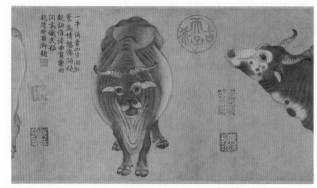

唐·韩滉《五牛图》（局部）

唐·韩干《猿马图》（局部）

五代两宋

五代两宋，文人画出现，向上承接唐代传统风格，向下向着世俗写实风格演化。

南宋·李迪《风雨归牧图》（局部）

宋·佚名《秋树鸜鹆图》

明清

明清时期文人画、宫廷画以及民间绘画都已成熟，且各领风骚，树帜画坛，是一个流派纷呈的时代，也是写意画全盛的时代。

清·任伯年《藤花鹦鹉图》

清·张穆《八骏图》（局部）

近代

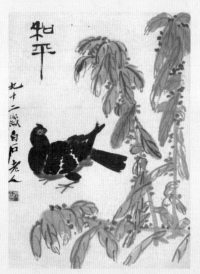

近现代绘画中，国画的表现，相对壁画、工笔画，写意画成了影响最大、流传最广的画法。